메르헨 귀여운 소녀 그리기

동화 속 캐릭터 패션 디자인 카탈로그

사쿠라 오리코 지음

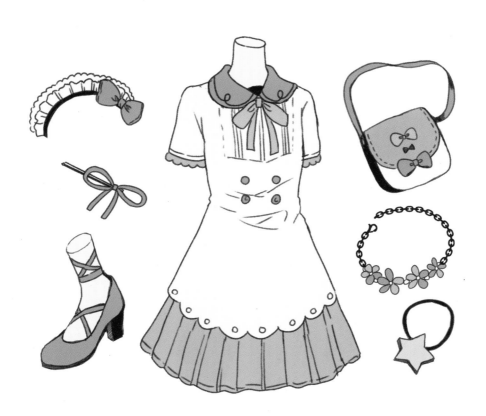

믹

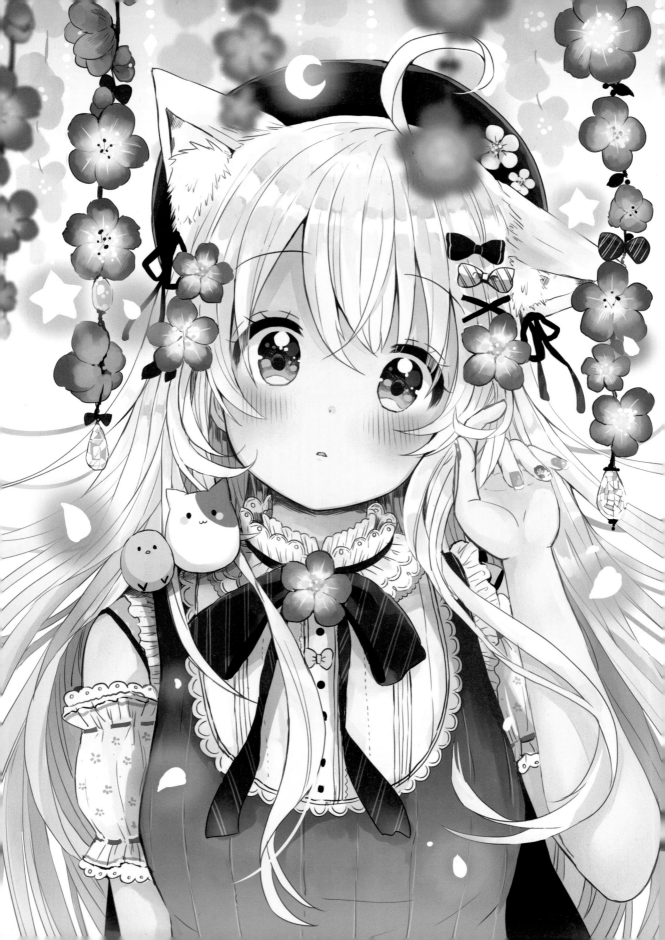

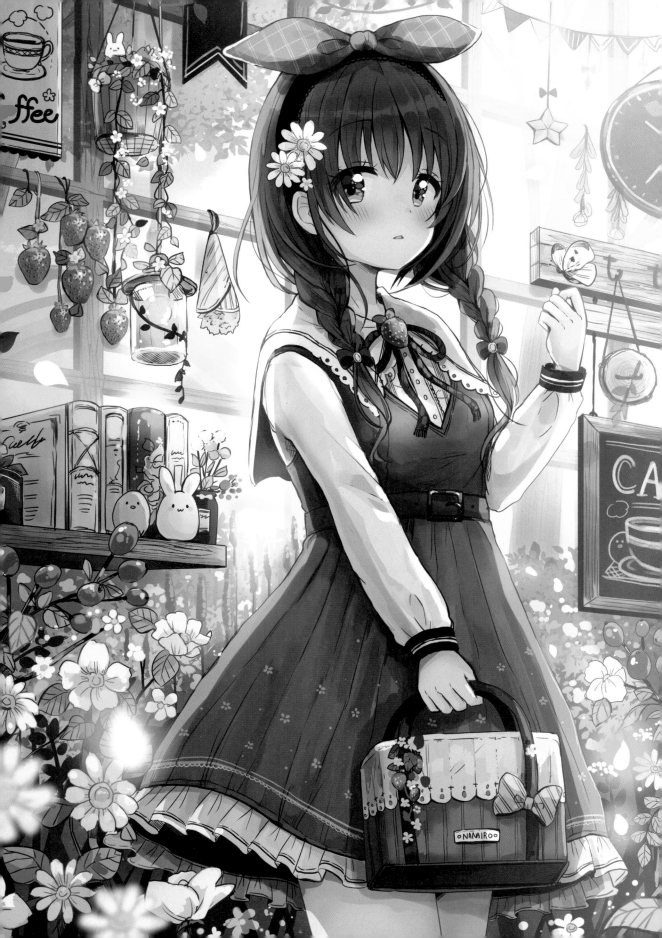

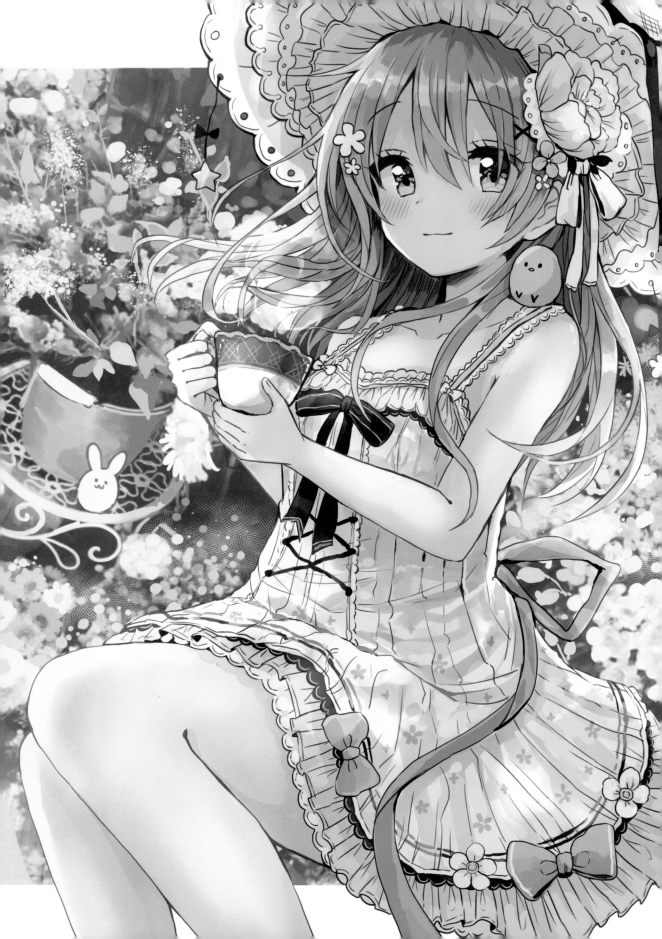

CONTENTS

의상 디자인 구상하기

의상 디자인 예시

소품 카탈로그

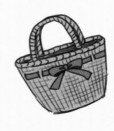

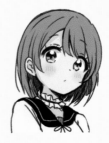

상반신 장식 카탈로그

하반신 장식 카탈로그

Column **4**

아우터와 이너 조합하기 …………… 120

Column **5**

번 외 편

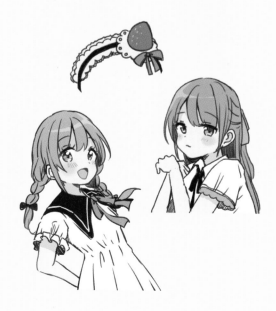

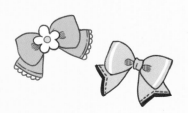

이 책의 구성

HOW TO USE

이 책은 총 5장으로 구성되어 있으며, 1장에서는 기본적인 구상 요령을 배울 수 있다.
2장의 예시와 3~5장의 장식 카탈로그를 활용해 나만의 오리지널 의상을 디자인하자.

의상 디자인 예시 (2장)

의상 장식을 활용한 디자인의 예시다. 대부분의 일러스트는 의상과
캐릭터를 세트로 제작하므로 이 책에서도 같은 방식을 사용했다.

① 디자인 의도

디자인했을 당시의 생각을 기록함
실제 디자인 할 때 참고할 것

② 캐릭터 디자인

각 테마에 맞게 디자인한 캐릭터 일러스트
설정마다 세 가지 패턴의 디자인을 소개함

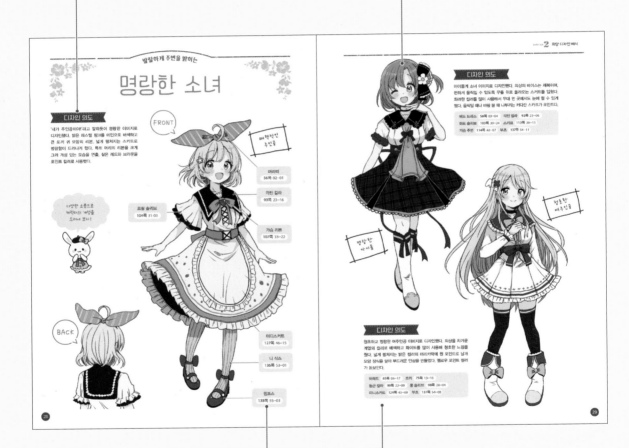

③ 사용한 장식의 번호

의상 디자인에 사용한 장식의 번호이며,
그림에 사용한 장식이 무엇인지 궁금할
때는 이 번호로 3~5장의 카탈로그에서
확인할 수 있음

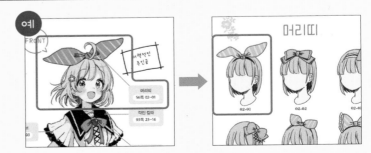

장식은 자유롭게 조합하고 변형할 수 있어!
카탈로그에서 마음껏 고른 다음
나만의 새로운 디자인을 만들어 보자!

장식 카탈로그 (3~5장)

의상 디자인에 사용할 수 있는 장식 디자인 카탈로그다.
베이스 의상을 정하고 그 위에 장식을 추가하는 방식으로 구성했다.

① 카탈로그 번호

카탈로그 전체의 번호
각 항목별로 붙어 있음

② 코멘트

디자인할 때 도움을 주는 짧은 코멘트

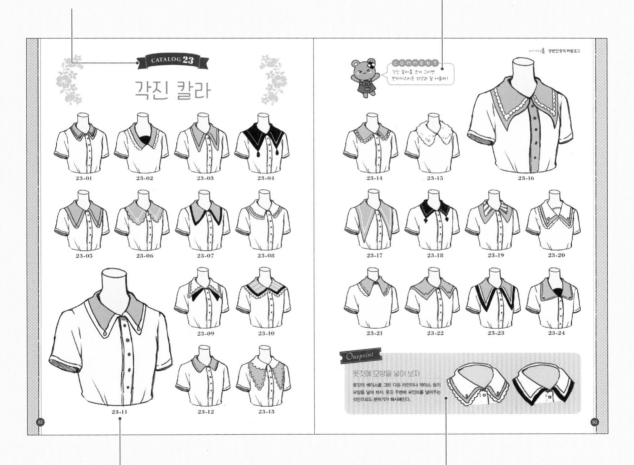

③ 장식 번호

의상 장식마다 붙은 고유 번호
예시에서 사용된 장식을 확인
할 수 있음

④ 원 포인트

더 나은 디자인을 만들기 위한 방법과
알아 두면 편리한 것, 그릴 때 포인트가
될 만한 내용을 설명했음

안녕하세요. 사쿠라 오리코입니다.

먼저 이 책을 선택해 주신 여러분께 감사의 말씀을 전합니다.

이전 작품인 『메르헨 판타지 같은 여자아이 캐릭터 디자인&작화 테크닉』이

여러분의 많은 사랑을 받은 덕에 늦지 않게 두 번째 작품을 선보일 수 있게 되었습니다.

이번에는 '귀여운 의상 디자인 아이디어 모음'을 테마로

귀여운 의상이나 소품 등의 베리에이션을 다양하게 수록했습니다.

옷깃이나 스커트 등 세부적으로 나뉜 디자인을 조합해 다양한 의상을 만들 수 있으며,

수록된 장식 위에 나만의 오리지널 디자인을 더하면

개성 있고 다채로운 디자인을 연출할 수 있습니다.

디자인에 필요한 자료나 아이디어 제공 면에서도 활용 가치가 높은 책입니다.

의상이나 소품을 사용한 캐릭터 디자인 예시 또한 수록돼 있으니

조합 할 때 참고해 주세요.

아울러 이 책이 귀여운 소녀를 그리고자 하는 여러분의

창작 활동에 많은 도움이 되길 진심으로 기대합니다. 고맙습니다.

사쿠라 오리코

의상 디자인 구상하기

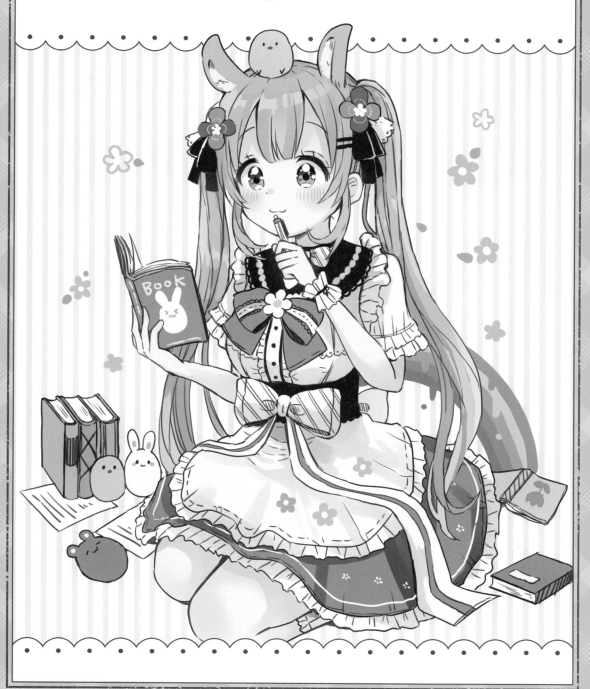

의상 디자인 순서

의상을 디자인할 때의 기본적인 순서를 소개한다. 처음부터 세부적으로 꼼꼼하게 묘사하는 것이 아니라 전체적인 밸런스를 보면서 진행하는 것이 요령이다.

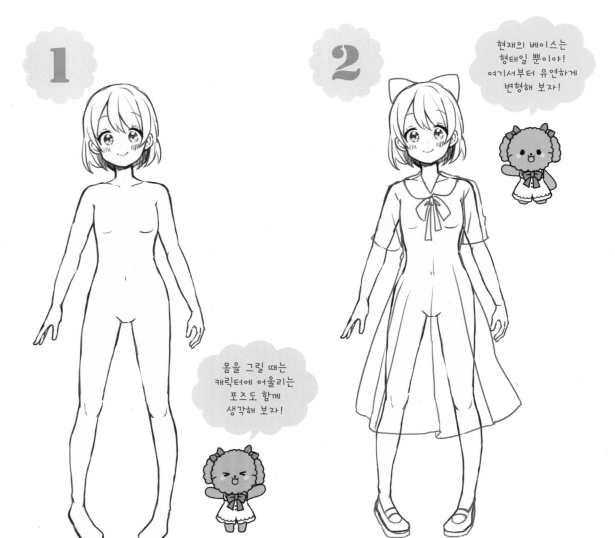

1

> 몸을 그릴 때는 캐릭터에 어울리는 포즈도 함께 생각해 보자!

2

> 현재의 베이스는 형태일 뿐이야! 여기서부터 유연하게 변형해 보자!

🎗 콘셉트 정하고 몸 그리기

먼저, 어떤 일러스트를 그릴지 콘셉트를 정한다. 캐릭터의 연령이나 성격도 이때 결정한다. 그 후 데생 인형이나 패션 잡지 등을 참고해서 포즈를 정하고 캐릭터의 몸을 그리자. 귀여운 의상을 그릴 때는 대체로 5등신 정도를 추천한다.

🎗 의상 베이스 그리기

의상의 베이스를 정한다. 형태를 정하는 것이 목적이므로 대략적인 구조만 잡아주면 충분하다. 처음부터 너무 자세하게 묘사하면 수정할 때 시간이 오래 걸린다. 예시에서는 원피스를 베이스로 하고 머리에 리본으로 포인트를 줬다.

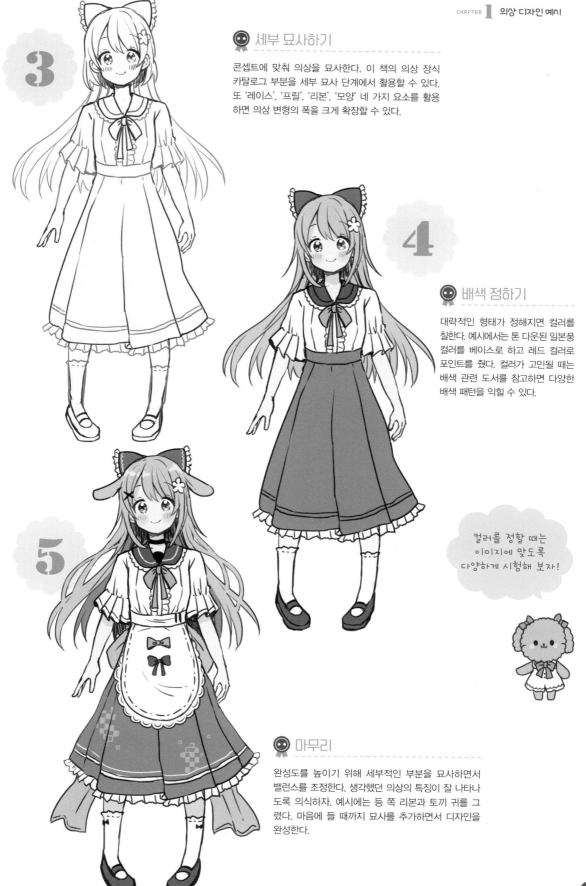

🎗️ 세부 묘사하기

콘셉트에 맞춰 의상을 묘사한다. 이 책의 의상 장식
카탈로그 부분을 세부 묘사 단계에서 활용할 수 있다.
또 '레이스', '프릴', '리본', '모양' 네 가지 요소를 활용
하면 의상 변형의 폭을 크게 확장할 수 있다.

🎗️ 배색 정하기

대략적인 형태가 정해지면 컬러를
칠한다. 예시에서는 톤 다운된 일본풍
컬러를 베이스로 하고 레드 컬러로
포인트를 줬다. 컬러가 고민될 때는
배색 관련 도서를 참고하면 다양한
배색 패턴을 익힐 수 있다.

컬러를 정할 때는
이미지에 맞도록
다양하게 시험해 보자!

🎗️ 마무리

완성도를 높이기 위해 세부적인 부분을 묘사하면서
밸런스를 조정한다. 생각했던 의상의 특징이 잘 나타나
도록 의식하자. 예시에는 등 쪽 리본과 토끼 귀를 그
렸다. 마음에 들 때까지 묘사를 추가하면서 디자인을
완성한다.

레이스 디자인

레이스는 메르헨풍의 귀여운 의상을 만들 때 필수적인 요소 중 하나다.
사용하기 쉽고 다양하게 변형도 가능하다.

기본 레이스

레이스는 반원이나 역삼각형으로 베이스를 만들고 거기에 모양을
더해 간단하게 디자인한다. 실제 레이스는 세밀하고 복잡한 형태
로 느껴지지만 그릴 때는 최대한 단순화한다. 옷소매나 소품 디자인
에 넣으면 심플한 것도 귀여운 모습으로 바뀐다.

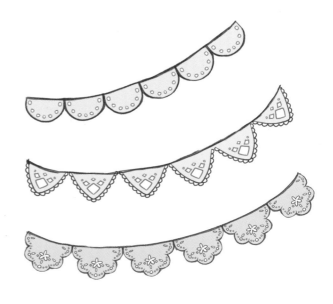

레이스는 간단해.
오른쪽 그림도 베이스에
마름모나 꽃 등의 간단한
모양만 더했을 뿐이야!

레이스 변형

테두리 두께 조절

테두리에 굵은 선을 넣
는 것만으로도 레이스
를 강조할 수 있다.

프릴 달기

테두리를 따라 자잘한
프릴을 달아주면 화려
한 인상을 준다.

구멍 뚫기

구멍을 여러 개 나란히
뚫어주는 것만으로도
멋스러워진다.

테두리 변형

테두리를 구름과 같은
모양으로 설정하면 아
주 손쉽게 디테일을 살
릴 수 있다.

예 소품

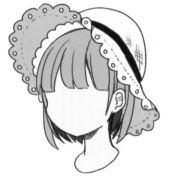

모자

모자 테두리에 레이스 모양을 추가해 화려한 분위기를 연출했다.

팔찌

팔찌 주변에 레이스를 달면 간단하게 볼륨감을 높일 수 있다.

핸드백

가방에 레이스를 달아서 '숲속의 소녀' 의상에 어울리는 아이템으로 만들었다.

예 상반신

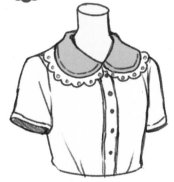

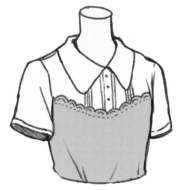

옷깃

심플한 모양의 옷깃 둘레에 레이스를 달아주면 더욱 화려해진다.

소매

소매 레이스를 두 겹으로 했다. 형태나 컬러에 따라 인상을 다양하게 바꿀 수 있다.

가슴 주변

베어 톱에 레이스를 추가하면 꽤 섹시하면서도 귀여운 인상을 준다.

예 하반신

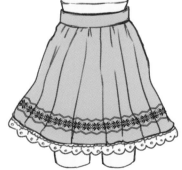

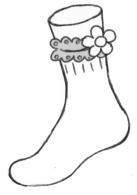

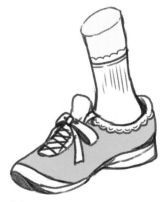

스커트

스커트 자락에 레이스를 달면 소녀의 발랄함을 연출할 수 있다.

양말

원 포인트로 레이스를 추가하면 더욱 귀여워진다.

신발

스니커즈에도 약간의 레이스를 달아주면 산뜻한 귀여움이 느껴진다.

프릴 디자인

프릴도 메르헨풍의 귀여운 의상을 만들 때 필수적인 요소 중 하나다.
프릴의 활용 방법을 소개한다.

기본 프릴

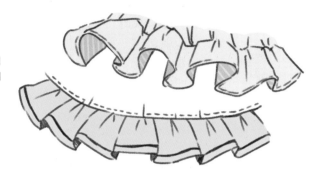

프릴은 레이스와 마찬가지로 의상의 여러 부분에 사용하기 좋은 장식
이다. 다만 레이스에 비해 입체적이므로 각도에 따라 달라지는 모양에
주의하자. 프릴의 다양한 패턴을 알아두면 디자인이 즐거워진다.

기본 프릴 그리는 법

 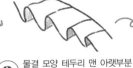

① 프릴을 달고 싶은 부분에 접합
면과 물결 모양 테두리를 그린다.

② 물결 모양 테두리 맨 윗부분과
프릴의 접합면 사이를 선으로 잇
는다.

③ 물결 모양 테두리 맨 아랫부분
과 프릴의 접합면 사이를 선으로
잇는다.

④ 형태가 잡힌 프릴에 전체적으로
주름을 넣어 완성한다.

프릴 변형

겹치기

프릴을 겹치면 화려해진
다. 드레스 등에 사용하기
좋다.

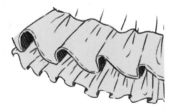

자잘한 프릴

프릴의 폭을 자잘하게 그
리면 섬세하면서도 성숙
한 인상을 준다.

테두리 변형

베이스를 그린 후 테두리
모양을 바꾸면 간단하게
변형할 수 있다.

큰 프릴

커다란 프릴은 넓게 펼쳐
져서 볼륨감이 생긴다.

예 소품

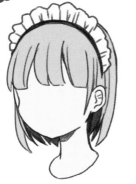

머리띠

프릴을 달아서 메이드풍으로 연출하거나 헤드
드레스로 만들 수 있다.

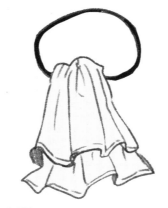

머리끈

머리끈에 프릴만 달아도 액세서리가 된다.

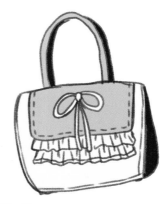

핸드백

원 포인트로 프릴을 달아주면 귀여워진다.

예 상반신

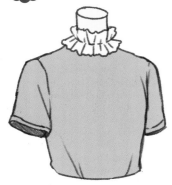

옷깃

프릴로 스탠드칼라를 만들면 꽤 심플하면서도
품위 있는 의상이 된다.

소매

프릴을 겹쳐 화려하게 표현한다. 프릴의 위아래
크기를 다르게 한 것이 포인트다.

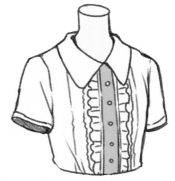

가슴 주변

심플한 블라우스도 가운데에 프릴을 달아주면
고급스러운 느낌이 든다.

예 하반신

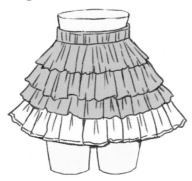

스커트

스커트의 프릴을 여러 층으로 겹쳐주면 화려한
분위기를 연출할 수 있다.

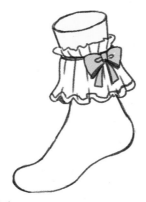

양말

양말목에 프릴을 늘어뜨리면 부드러운 느낌의
표현이 가능하다.

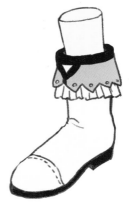

신발

판타지풍 부츠에 프릴을 달아 '메르헨 판타지풍'
으로 만들었다.

리본 디자인

리본 역시 메르헨풍의 귀여운 의상 디자인에서 빼놓을 수 없는 기본 아이템이다.
개성 있는 리본을 디자인해 보자.

기본 리본

꼬리가 있는 것과 없는 것, 끈으로 만든 것, 프릴이 달린 것 등 다양한
종류의 리본이 있다. 매듭을 짓는 방법이나 소재도 각양각색이다. 의상
과 어울리는 리본을 찾아보자. 분명 디자인 스펙트럼이 넓어질 것이다.
예를 들면 일본풍 의상을 그리고 싶을 땐 유카타 허리띠 리본을, 화려한
드레스라면 프릴 리본을 활용하는 식이다.

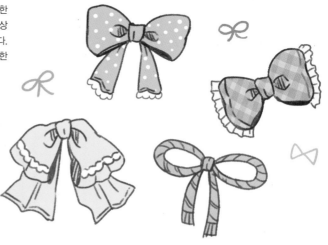

리본은 종류가 많으니
취향에 맞는
리본을 찾아보자!

리본 변형

소품 붙이기

매듭에 꽃이나 보석 같은
소품을 붙이는 간단한 변
형 방법이다.

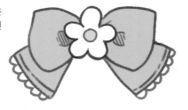

꼬리 부분 변경

꼬리 부분을 바꿔서 개성 있
게 만들어 보자. 자유로운 발
상이 중요하다.

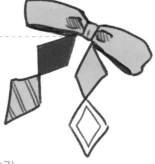

테두리 두께 조절

심플한 리본에 테두리만
굵게 그려도 세련된 느낌
을 강조할 수 있다.

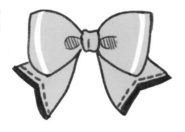

프릴이나 레이스 추가

리본의 테두리에 프릴이나
레이스를 달아주면 화려한
인상을 준다.

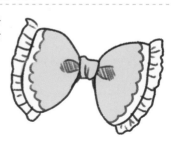

예 소품

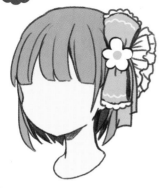

헤드 드레스

리본을 세로로 달고 프릴을 추가한 개성적인
헤드 드레스다.

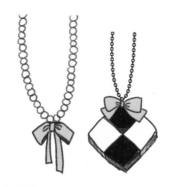

목걸이

딱딱한 느낌의 목걸이도 리본을 달면 부드러운
인상을 준다.

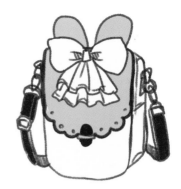

숄더백

커다란 프릴이 달린 리본을 활용해 아이들에게
어울리게끔 디자인했다.

예 상반신

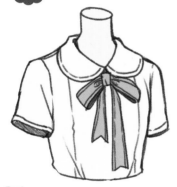

옷깃

옷깃은 리본을 달기 좋은 부분이다. 큼지막한
리본으로 사랑스럽게 만들었다.

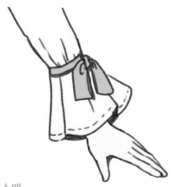

소매

소매에 리본을 달면 화려해진다. 벨 슬리브 등의
펼쳐지는 소매와 찰떡궁합이다.

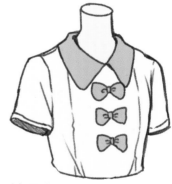

가슴 주변

단추 대신 리본을 달면 귀여운 모습으로 변한다.

예 하반신

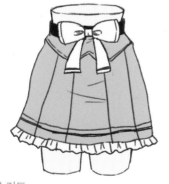

스커트

허리에 리본을 달아 포인트를 줬다. 상의를 안
으로 집어넣는 의상에 어울린다.

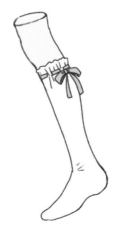

양말

양말목 부분을 리본으로 조이는 듯한 디자인이다.

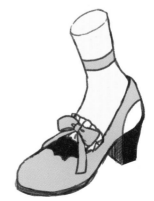

신발

펌프스만으로는 단조롭기 때문에 리본을 달아
깜찍하고 발랄한 느낌을 연출한다.

사용하기 좋은 모양

의상이나 소품에 사용하기 좋은 모양을 소개한다.
심플한 모양도 많이 넣으면 화려해진다.

물방울	바둑판	별	물고기

점선	지그재그	곡선	스트라이프

리본	에스닉	삼각 깃발	눈

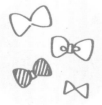 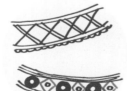

체크	구름	반짝반짝	아가일

예 소품

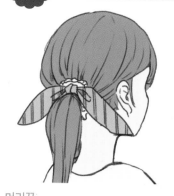

머리끈

스트라이프 모양으로 임팩트를 강하게 줬다.

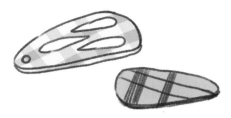

머리핀

심플한 머리핀에 체크무늬를 넣어 멋을 냈다.

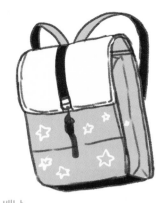

배낭

별 모양을 넣으면 발랄한 아이템으로 변신한다.

예 상반신

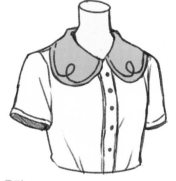

옷깃

곡선을 넣어 심플한 블라우스를 귀엽게 만들었다.

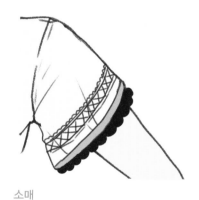

소매

에스닉 라인을 넣어 소녀스러운 인상을 줬다.

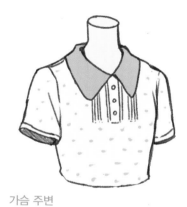

가슴 주변

작은 물방울 모양을 넣어 화사함을 표현했다.

예 하반신

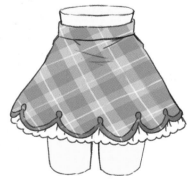

스커트

커다란 체크무늬를 넣으면 아이돌 느낌의 발랄한 의상을 만들 수 있다.

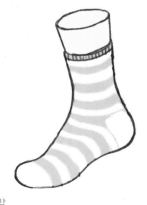

양말

스트라이프 모양만 넣어도 멋스러워진다.

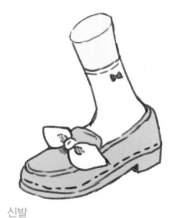

신발

로퍼에 점선으로 꿰맨 자국을 그려 내추럴한 느낌을 줬다.

꽃과 과일 모양

꽃과 과일 모양은 귀여운 디자인을 만들 때 자주 사용된다.
일부만 예로 들었지만 자유롭게 사용해 보자.

꽃·잎

꽃 ①

꽃 ②

꽃 ③

꽃 ④

매화

국화

벚꽃

동백

잎 ①

잎 ②

꽃은 어디에든 사용하기 좋아!
특히, 꽃의 품종을 알아볼 수 있게
묘사하면 의미도 부여할 수 있어!

과일

레몬

딸기

체리

블루베리

예 소품

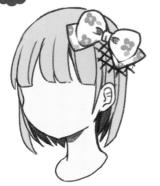

헤드 드레스
리본에 꽃 모양을 사용하면 우아한 인상을 준다.

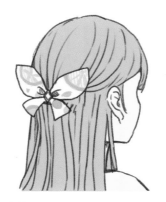

바레트
레몬 모양을 넣어 산뜻하고 활기찬 느낌을 냈다.

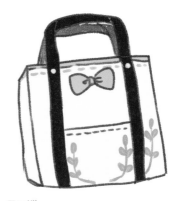

토트백
잎 모양을 넣으면 내추럴한 멋이 난다.

예 상반신

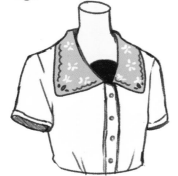

옷깃
옷깃에 작은 꽃 모양을 그려 넣으면 간단하게 귀여운 느낌을 낼 수 있다.

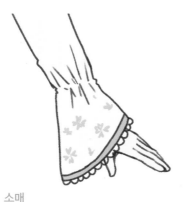

소매
벚꽃 모양을 가득 넣어 봄 느낌이 물씬 나게끔 디자인했다.

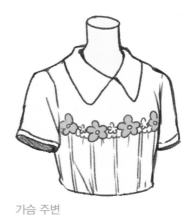

가슴 주변
꽃을 나열해 가슴 부분에 포인트를 줬다.

예 하반신

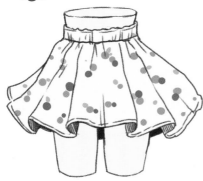

스커트
블루베리 모양으로 산뜻하고 멋스러운 분위기를 연출했다.

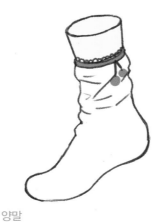

양말
원 포인트로 체리를 그려 넣어 변화를 줬다.

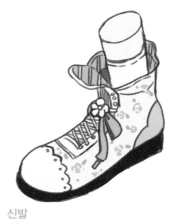

신발
작은 꽃 모양을 그리면 소녀스러운 느낌을 준다.

장식을 조합해서 디자인하기

레이스, 프릴, 리본, 모양 등은 어디까지나 장식을 위한 요소다.
이 요소들을 조합해서 오리지널 의상을 디자인해 보자.

예시로 봄을 이미지화한 소녀를 그렸다. 장식이 어떻게 사용되었는지 참고하자. 2장에서는 이런 요소가 풍성하게 사용된 예시를 확인할 수 있다.

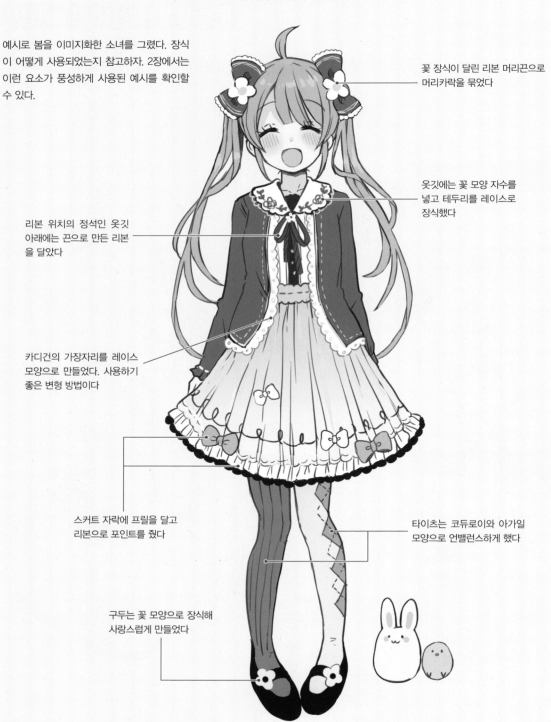

꽃 장식이 달린 리본 머리끈으로 머리카락을 묶었다

옷깃에는 꽃 모양 자수를 넣고 테두리를 레이스로 장식했다

리본 위치의 정석인 옷깃 아래에는 끈으로 만든 리본을 달았다

카디건의 가장자리를 레이스 모양으로 만들었다. 사용하기 좋은 변형 방법이다

스커트 자락에 프릴을 달고 리본으로 포인트를 줬다

타이츠는 코듀로이와 아가일 모양으로 언밸런스하게 했다

구두는 꽃 모양으로 장식해 사랑스럽게 만들었다

의상 디자인
예시

명랑한 소녀

디자인 의도

'내가 주인공이야!'라고 말하듯이 명랑한 이미지로
디자인했다. 밝은 파스텔 핑크를 메인으로 배색하고
큰 토끼 귀 모양의 리본, 넓게 펼쳐지는 스커트로
명랑함이 드러나게 했다. 특히 머리의 리본을 크게
그려 개성 있는 모습을 연출. 짙은 레드와 브라운을
포인트 컬러로 사용했다.

다양한 소품으로
캐릭터의 개성을
드러내 보자!

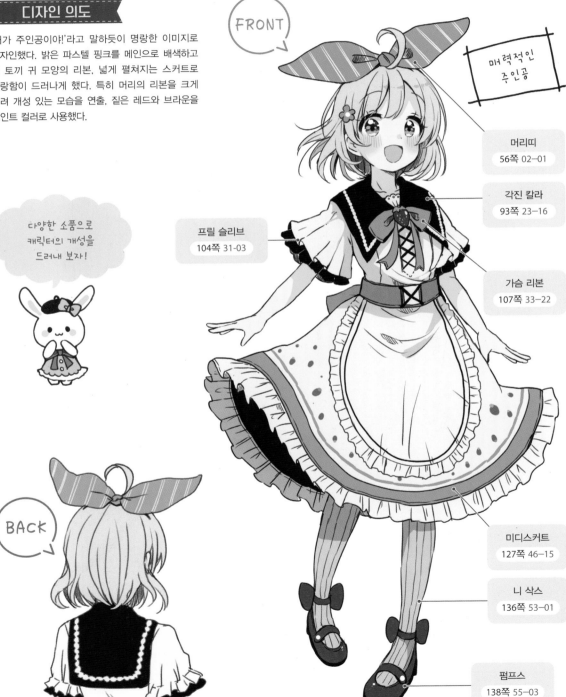

FRONT

매력적인
주인공

머리띠
56쪽 02-01

각진 칼라
93쪽 23-16

프릴 슬리브
104쪽 31-03

가슴 리본
107쪽 33-22

미디스커트
127쪽 46-15

니 삭스
136쪽 53-01

BACK

펌프스
138쪽 55-03

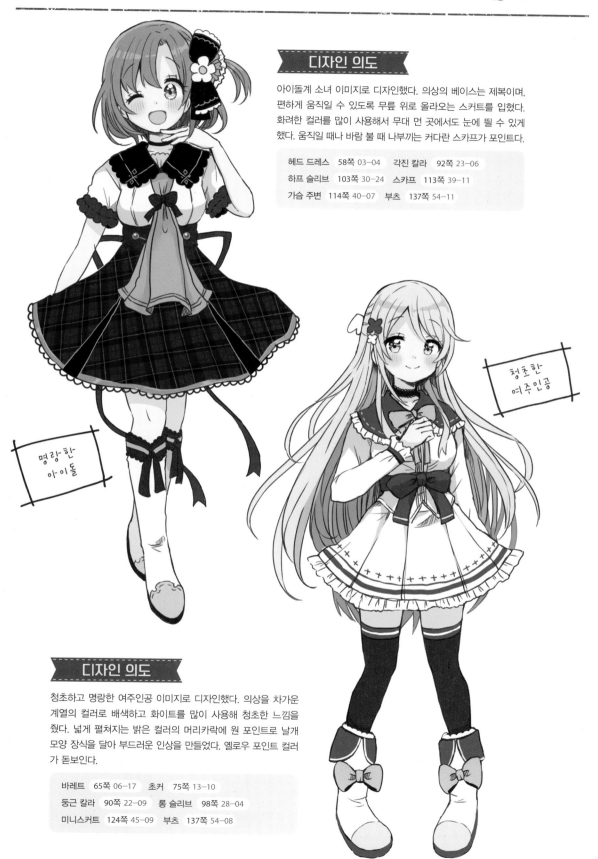

디자인 의도

아이돌계 소녀 이미지로 디자인했다. 의상의 베이스는 제복이며, 편하게 움직일 수 있도록 무릎 위로 올라오는 스커트를 입혔다. 화려한 컬러를 많이 사용해서 무대 먼 곳에서도 눈에 띌 수 있게 했다. 움직일 때나 바람 불 때 나부끼는 커다란 스카프가 포인트다.

헤드 드레스	58쪽 03-04	각진 칼라	92쪽 23-06
하프 슬리브	103쪽 30-24	스카프	113쪽 39-11
가슴 주변	114쪽 40-07	부츠	137쪽 54-11

청초한
여주인공

명랑한
아이돌

디자인 의도

청초하고 명랑한 여주인공 이미지로 디자인했다. 의상을 차가운 계열의 컬러로 배색하고 화이트를 많이 사용해 청초한 느낌을 줬다. 넓게 펼쳐지는 밝은 컬러의 머리카락에 원 포인트로 날개 모양 장식을 달아 부드러운 인상을 만들었다. 옐로우 포인트 컬러가 돋보인다.

바레트	65쪽 06-17	초커	75쪽 13-10
둥근 칼라	90쪽 22-09	롱 슬리브	98쪽 28-04
미니스커트	124쪽 45-09	부츠	137쪽 54-08

조용한 소녀

디자인 의도

마을 소녀 이미지로, 화이트, 그린, 브라운 등 자연 속에
있는 컬러를 활용해서 디자인했다. 롱스커트로 고상한
느낌을 표현했고 꿰맨 자국과 에스닉 모양을 넣어서
손으로 만든 느낌도 연출했다. 전체적으로 심플한 모습
이므로 목 아래에 큼지막한 리본을 포인트로 달아줬다.

FRONT

차분한
마을 소녀

모자
54쪽 01-09

프릴 슬리브
104쪽 31-09

팔찌
71쪽 11-21

원피스
141쪽 57-09

꿰맨 자국을 넣으면
손으로 만든 듯한
느낌을 낼 수 있어!

BACK

부츠
137쪽 54-07

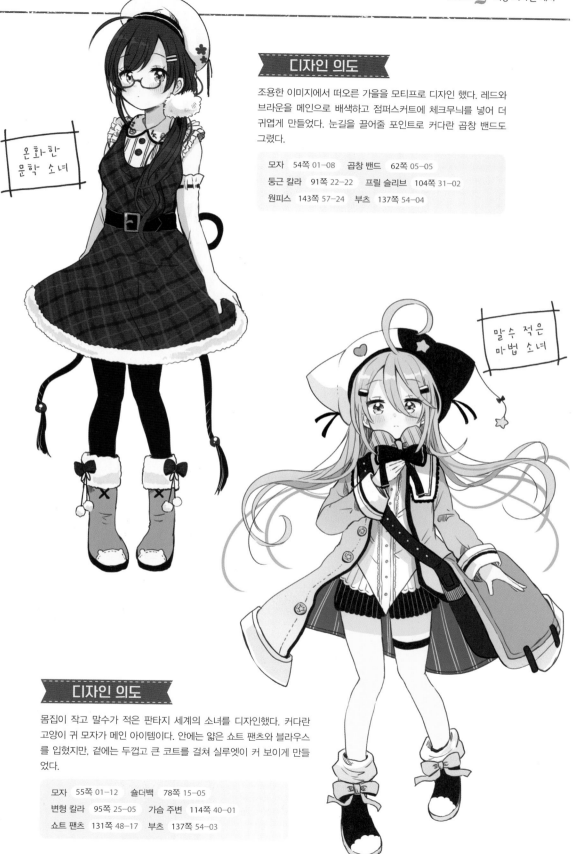

온화한
문학 소녀

디자인 의도

조용한 이미지에서 떠오른 가을을 모티프로 디자인 했다. 레드와
브라운을 메인으로 배색하고 점퍼스커트에 체크무늬를 넣어 더
귀엽게 만들었다. 눈길을 끌어줄 포인트로 커다란 곱창 밴드도
그렸다.

모자	54쪽 01-08	곱창 밴드	62쪽 05-05
둥근 칼라	91쪽 22-22	프릴 슬리브	104쪽 31-02
원피스	143쪽 57-24	부츠	137쪽 54-04

말수 적은
마법 소녀

디자인 의도

몸집이 작고 말수가 적은 판타지 세계의 소녀를 디자인했다. 커다란
고양이 귀 모자가 메인 아이템이다. 안에는 얇은 쇼트 팬츠와 블라우스
를 입혔지만, 겉에는 두껍고 큰 코트를 걸쳐 실루엣이 커 보이게 만들
었다.

모자	55쪽 01-12	숄더백	78쪽 15-05
변형 칼라	95쪽 25-05	가슴 주변	114쪽 40-01
쇼트 팬츠	131쪽 48-17	부츠	137쪽 54-03

성실한 소녀

디자인 의도

문학소녀 이미지로 디자인했다. 터콰이즈 계열의 점퍼
스커트, 블랙 타이츠, 안경을 매치해 전체적으로 차분
한 분위기를 만들었다. 큼지막한 머리끈을 이용해 머리
카락을 아래쪽으로 묶고, 옷에는 프릴을 잔뜩 달아 심플
하면서도 멋스러운 느낌을 주도록 했다. 심플한 디자인
이라도 옷깃의 무늬, 스커트 자락 등을 세밀하게 묘사
하면 화사한 연출이 가능하다.

FRONT

머리핀
67쪽 08-01

성실한
여고생

둥근 칼라
90쪽 22-13

머리끈
66쪽 07-03

가슴 리본
110쪽 36-12

공책
81쪽 17-22

약간의 변형만으로도
인상을 바꿀 수 있어!

BACK

원피스
141쪽 57-12

로퍼
139쪽 56-02

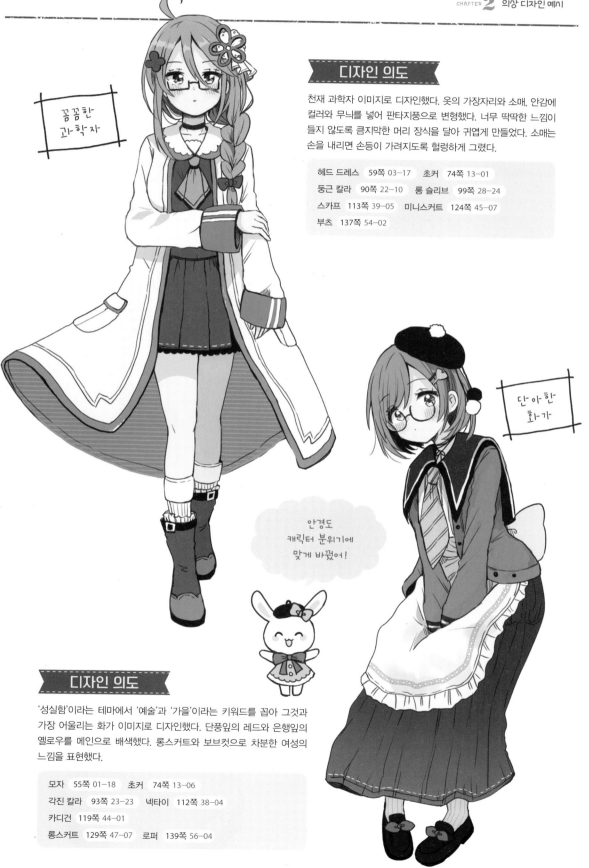

꼼꼼한
과학자

디자인 의도

천재 과학자 이미지로 디자인했다. 옷의 가장자리와 소매, 안감에 컬러와 무늬를 넣어 판타지풍으로 변형했다. 너무 딱딱한 느낌이 들지 않도록 큼지막한 머리 장식을 달아 귀엽게 만들었다. 소매는 손을 내리면 손등이 가려지도록 헐렁하게 그렸다.

헤드 드레스	59쪽 03-17	초커	74쪽 13-01
둥근 칼라	90쪽 22-10	롱 슬리브	99쪽 28-24
스카프	113쪽 39-05	미니스커트	124쪽 45-07
부츠	137쪽 54-02		

단아한
화가

안경도
캐릭터 분위기에
맞게 바꿨어!

디자인 의도

'성실함'이라는 테마에서 '예술'과 '가을'이라는 키워드를 꼽아 그것과 가장 어울리는 화가 이미지로 디자인했다. 단풍잎의 레드와 은행잎의 옐로우를 메인으로 배색했다. 롱스커트와 보브컷으로 차분한 여성의 느낌을 표현했다.

모자	55쪽 01-18	초커	74쪽 13-06
각진 칼라	93쪽 23-23	넥타이	112쪽 38-04
카디건	119쪽 44-01		
롱스커트	129쪽 47-07	로퍼	139쪽 56-04

활달한 소녀

디자인 의도

천진난만하고 덤벙거리는 메이드 소녀 이미지로 디자인
했다. 메이드이므로 기본 배색은 흑백으로 하고 밝은
느낌을 주기 위해 머리카락을 핑크로 채색했다. 복장은
일하기 편하도록 미니스커트와 굽이 없는 펌프스로
매치한 다음 소매도 스커트에 맞춰 하프 슬리브로 했다.
움직일 때마다 꾸벅꾸벅 흔들리는 커다란 토끼 귀
머리띠가 트레이드마크다.

FRONT

천진난만한
메이드

머리띠
57쪽 02-13

은근슬쩍
가터벨트를 넣어
조금 섹시하게!

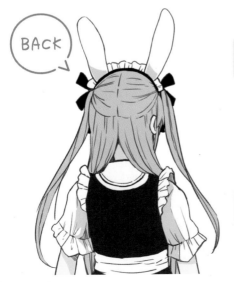

각진 칼라
92쪽 23-01

퍼프 슬리브
105쪽 32-07

가슴 주변
114쪽 40-05

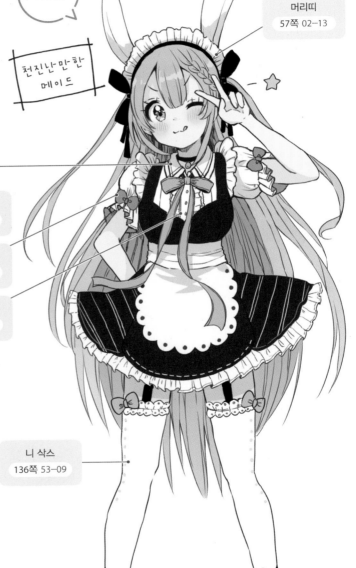

BACK

니 삭스
136쪽 53-09

펌프스
138쪽 55-10

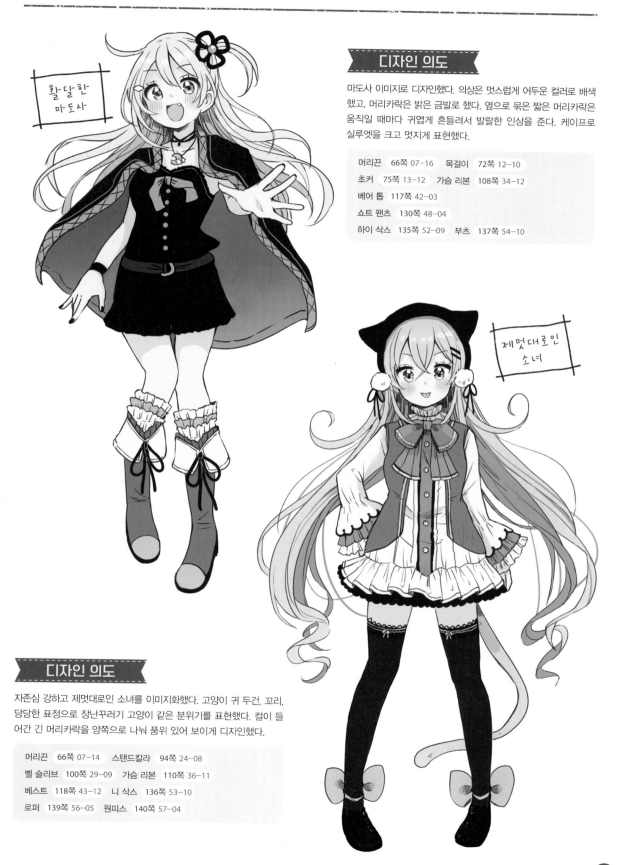

활달한
마도사

디자인 의도

마도사 이미지로 디자인했다. 의상은 멋스럽게 어두운 컬러로 배색했고, 머리카락은 밝은 금발로 했다. 옆으로 묶은 짧은 머리카락은 움직일 때마다 귀엽게 흔들려서 발랄한 인상을 준다. 케이프로 실루엣을 크고 멋지게 표현했다.

머리끈	66쪽 07–16	목걸이	72쪽 12–10
초커	75쪽 13–12	가슴 리본	108쪽 34–12
베어 톱	117쪽 42–03		
쇼트 팬츠	130쪽 48–04		
하이 삭스	135쪽 52–09	부츠	137쪽 54–10

제멋대로인
소녀

디자인 의도

자존심 강하고 제멋대로인 소녀를 이미지화했다. 고양이 귀 두건, 꼬리, 당당한 표정으로 장난꾸러기 고양이 같은 분위기를 표현했다. 컬이 들어간 긴 머리카락을 양쪽으로 나눠 품위 있어 보이게 디자인했다.

머리끈	66쪽 07–14	스탠드칼라	94쪽 24–08
벨 슬리브	100쪽 29–09	가슴 리본	110쪽 36–11
베스트	118쪽 43–12	니 삭스	136쪽 53–10
로퍼	139쪽 56–05	원피스	140쪽 57–04

좋아도 솔직하게 말 못하는
새침데기 소녀

디자인 의도

새침데기의 정석인 활발한 소꿉친구 소녀 이미지로
디자인했다. 활발함을 표현하기 위해 오렌지 계열의
컬러를 메인으로 배색했다. 넓게 펼쳐지는 미디스커트
로 귀여운 실루엣을 만들면서도 밑단은 뾰족뾰족하게
했다. 커다란 곱슬머리 포니테일을 통해 강한 성격을,
소매에 X자 패턴을 넣어 새침한 느낌을 표현했다.

표현하는 데
필요한 요소들은
꼼꼼하게 넣자!

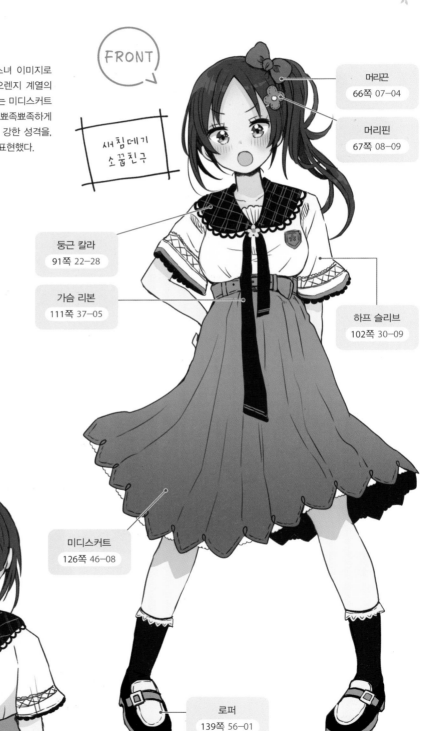

FRONT

새침데기
소꿉친구

머리끈
66쪽 07-04

머리핀
67쪽 08-09

둥근 칼라
91쪽 22-28

가슴 리본
111쪽 37-05

하프 슬리브
102쪽 30-09

BACK

미디스커트
126쪽 46-08

로퍼
139쪽 56-01

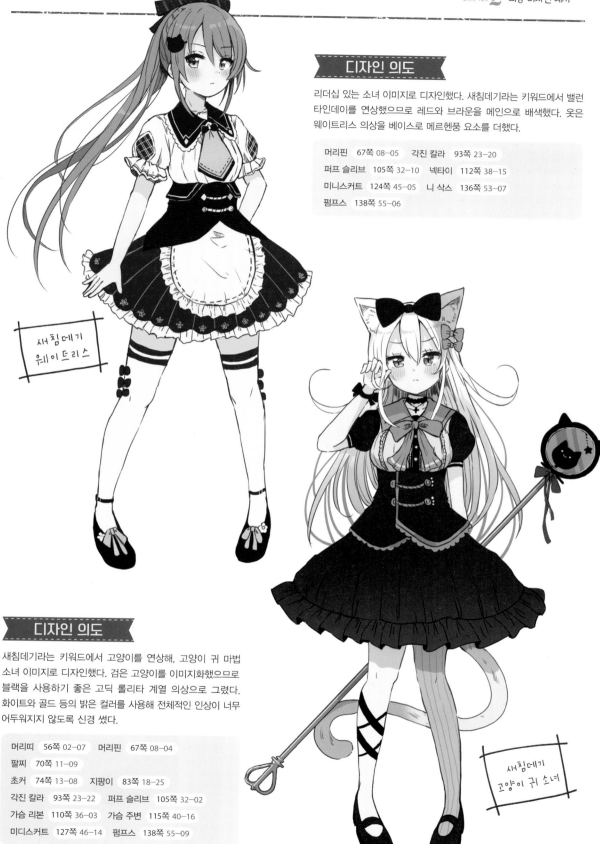

디자인 의도

리더십 있는 소녀 이미지로 디자인했다. 새침데기라는 키워드에서 밸런타인데이를 연상했으므로 레드와 브라운을 메인으로 배색했다. 옷은 웨이트리스 의상을 베이스로 메르헨풍 요소를 더했다.

머리핀	67쪽 08-05	각진 칼라	93쪽 23-20
퍼프 슬리브	105쪽 32-10	넥타이	112쪽 38-15
미니스커트	124쪽 45-05	니 삭스	136쪽 53-07
펌프스	138쪽 55-06		

새침데기
웨이트리스

디자인 의도

새침데기라는 키워드에서 고양이를 연상해, 고양이 귀 마법소녀 이미지로 디자인했다. 검은 고양이를 이미지화했으므로 블랙을 사용하기 좋은 고딕 롤리타 계열 의상으로 그렸다. 화이트와 골드 등의 밝은 컬러를 사용해 전체적인 인상이 너무 어두워지지 않도록 신경 썼다.

머리띠	56쪽 02-07	머리핀	67쪽 08-04
팔찌	70쪽 11-09		
초커	74쪽 13-08	지팡이	83쪽 18-25
각진 칼라	93쪽 23-22	퍼프 슬리브	105쪽 32-02
가슴 리본	110쪽 36-03	가슴 주변	115쪽 40-16
미디스커트	127쪽 46-14	펌프스	138쪽 55-09

새침데기
고양이 귀 소녀

쿨한 소녀

디자인 의도

판타지 세계 '설국'에 사는 소녀 이미지로 디자인했다. 화이트를 베이스로 차가운 계열의 짙은 컬러를 사용했다. 또 대비를 강하게 넣어 멋스럽게 표현했다. 섹시한 느낌을 주기 위해 탱크톱을 입히면서도, 겨울 느낌의 머플러나 부츠 등 폭신폭신한 소품 장식으로 설국이라는 설정을 살렸다. 커다란 꽃 장식이 포인트다.

컬러만으로도 차가운 느낌을 표현할 수 있어!

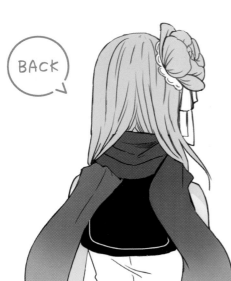

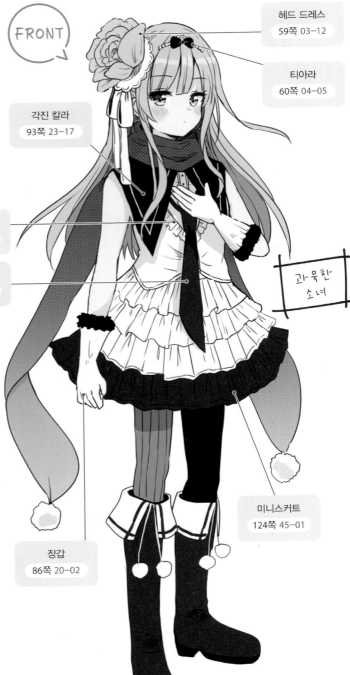

FRONT

헤드 드레스
59쪽 03—12

티아라
60쪽 04—05

각진 칼라
93쪽 23—17

고 무한
소 녀

가슴 주변
114쪽 40—11

넥타이
112쪽 38—12

미니스커트
124쪽 45—01

BACK

장갑
86쪽 20—02

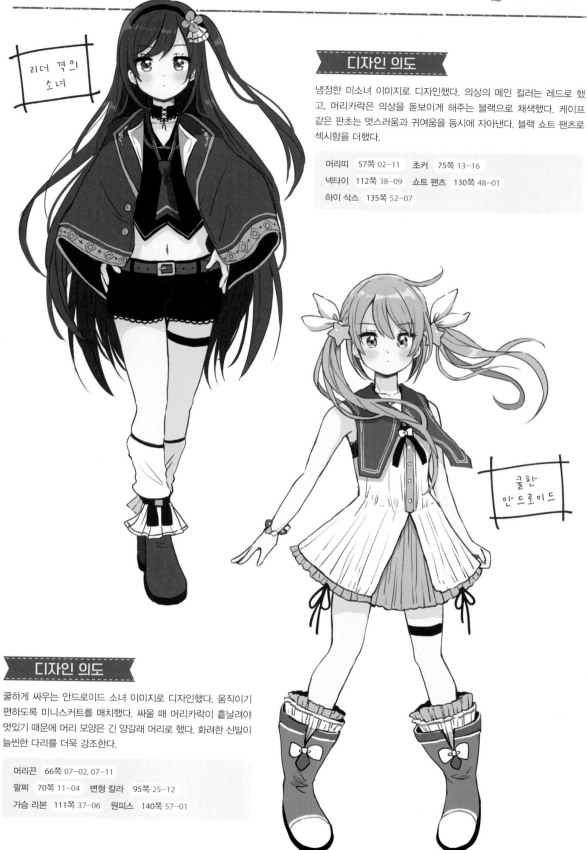

리더 격의
소녀

디자인 의도

냉정한 미소녀 이미지로 디자인했다. 의상의 메인 컬러는 레드로 했고, 머리카락은 의상을 돋보이게 해주는 블랙으로 채색했다. 케이프 같은 판초는 멋스러움과 귀여움을 동시에 자아낸다. 블랙 쇼트 팬츠로 섹시함을 더했다.

머리띠	57쪽 02-11	초커	75쪽 13-16
넥타이	112쪽 38-09	쇼트 팬츠	130쪽 48-01
하이 삭스	135쪽 52-07		

쿨한
안드로이드

디자인 의도

쿨하게 싸우는 안드로이드 소녀 이미지로 디자인했다. 움직이기 편하도록 미니스커트를 매치했다. 싸울 때 머리카락이 흩날려야 멋있기 때문에 머리 모양은 긴 양갈래 머리로 했다. 화려한 신발이 늘씬한 다리를 더욱 강조한다.

머리끈	66쪽 07-02, 07-11		
팔찌	70쪽 11-04	변형 칼라	95쪽 25-12
가슴 리본	111쪽 37-06	원피스	140쪽 57-01

순진한 소녀

디자인 의도

온실 속 화초처럼 자란 아가씨 이미지로 디자인했다. 포근하고 부드러운 분위기를 주기 위해 따뜻한 느낌의 파스텔 톤으로 배색했다. 롱스커트로 노출을 최소화하고 꽃무늬와 프릴로 멋을 냈다. 앞쪽에서 고정하는 케이프를 매치해 아가씨다운 느낌을 주면서도 허리에 커다란 리본을 달아 뒤에서 봤을 때는 귀여워 보이도록 했다.

프릴을 많이 달아서 우아한 인상을 줬어!

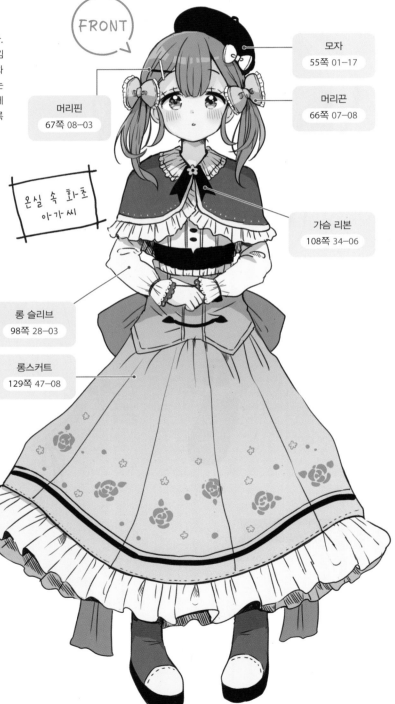

FRONT

모자
55쪽 01-17

머리끈
66쪽 07-08

머리핀
67쪽 08-03

온실 속 화초 아가씨

가슴 리본
108쪽 34-06

롱 슬리브
98쪽 28-03

롱스커트
129쪽 47-08

BACK

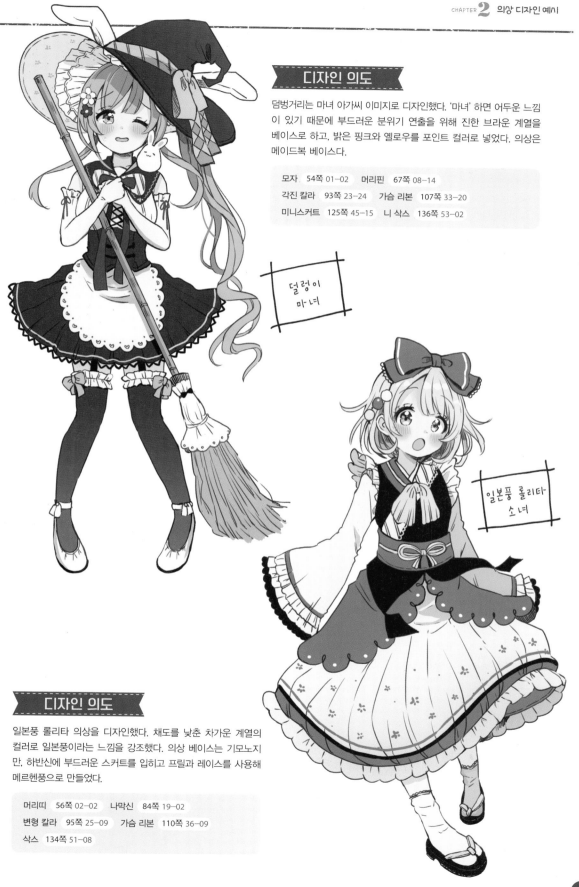

▶ 디자인 의도

덤벙거리는 마녀 아가씨 이미지로 디자인했다. '마녀' 하면 어두운 느낌이 있기 때문에 부드러운 분위기 연출을 위해 진한 브라운 계열을 베이스로 하고, 밝은 핑크와 옐로우를 포인트 컬러로 넣었다. 의상은 메이드복 베이스다.

모자	54쪽 01-02	머리핀	67쪽 08-14
각진 칼라	93쪽 23-24	가슴 리본	107쪽 33-20
미니스커트	125쪽 45-15	니 삭스	136쪽 53-02

덜렁이
마녀

일본풍 롤리타
소녀

▶ 디자인 의도

일본풍 롤리타 의상을 디자인했다. 채도를 낮춘 차가운 계열의 컬러로 일본풍이라는 느낌을 강조했다. 의상 베이스는 기모노지만, 하반신에 부드러운 스커트를 입히고 프릴과 레이스를 사용해 메르헨풍으로 만들었다.

머리띠	56쪽 02-02	나막신	84쪽 19-02
변형 칼라	95쪽 25-09	가슴 리본	110쪽 36-09
삭스	134쪽 51-08		

보이시한 소녀

디자인 의도

운동 신경이 좋고 스포티한 소녀를 이미지화했다. 쇼트 팬츠, 하프 슬리브, 스니커즈를 매치해 금방이라도 달려 나갈 것 같은 느낌으로 코디했다. 빵모자로 사랑스러운 느낌을 주고, 블루 계열의 바탕에 오렌지와 옐로그린을 넣어 쿨하고 활발한 느낌을 표현했다.

FRONT

귀여운 느낌을 주는
선명한 컬러 대신
차분한 컬러로 배색했어!

활발한
소녀

모자
54쪽 01-06

하프 슬리브
103쪽 30-14

베스트
118쪽 43-02

쇼트 팬츠
130쪽 48-03

숄더백
78쪽 15-04

BACK

삭스
134쪽 51-16

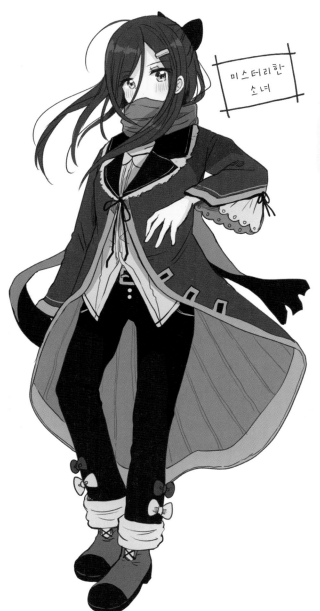

미스터리한
소녀

디자인 의도

미스터리한 소녀를 디자인했다. 머플러로 입을 가리고 커다란 코트를 입혀 중세적이면서도 근사한 분위기를 냈다. 코트 안감에는 고급스러운 골드를 넣어 멋을 한껏 강조했다.

바레트	65쪽 06-12	테일러드 칼라	96쪽 26-11
벨 슬리브	100쪽 29-12		
롱 팬츠	133쪽 50-07	부츠	137쪽 54-01

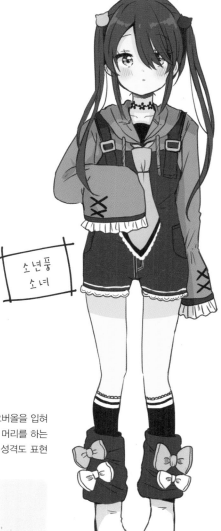

소년풍
소녀

디자인 의도

소년풍의 체격이 작은 소녀 이미지로 디자인했다. 오버올을 입혀 소년스러운 인상을 주면서도, 리본을 달거나 양갈래 머리를 하는 등 소녀스럽게 만들었다. 한쪽 눈을 가려서 얌전한 성격도 표현했다.

머리끈	66쪽 07-01	초커	75쪽 13-14
후드	97쪽 27-01	넥타이	112쪽 38-06
하이 삭스	135쪽 52-01		

애교 많은 소녀

디자인 의도

친화력이 좋고 활달한 소녀를 디자인했다. 어린아이 같은 이미지이므로 그린과 옐로우 등의 밝은 컬러를 베이스로 배색했다. 등에는 커다란 가방을 매치해 어려 보이는 느낌을 줬다. 팔랑거리는 스커트나 길게 땋은 머리처럼 활달한 성격에 걸맞은 요소들을 어떻게 해야 더욱 생동감 있게 표현할 수 있을지 고민했다.

머리에 커다란 꽃 디자인을 넣어서 더 활달해 보이게 만들었어!

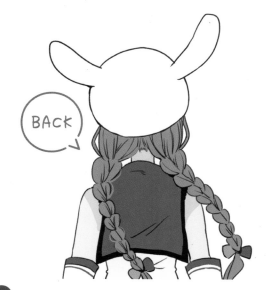

BACK

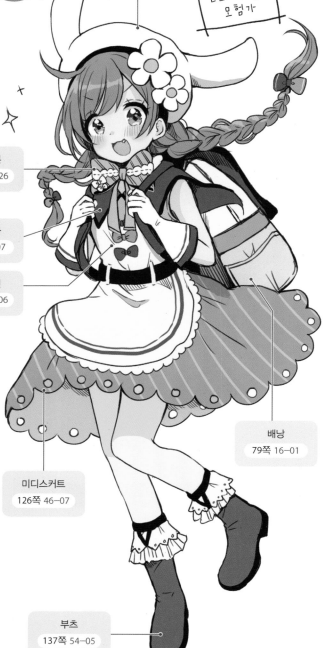

FRONT

친화력 좋은 모험가

모자
55쪽 01-14

가슴 리본
107쪽 33-26

각진 칼라
92쪽 23-07

가슴 주변
114쪽 40-06

배낭
79쪽 16-01

미디스커트
126쪽 46-07

부츠
137쪽 54-05

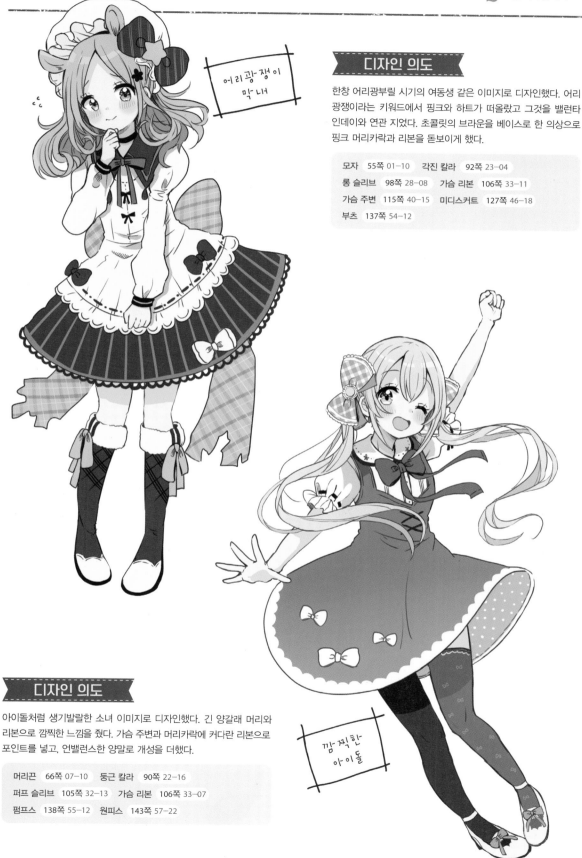

어리광쟁이
막내

디자인 의도

한창 어리광부릴 시기의 여동생 같은 이미지로 디자인했다. 어리
광쟁이라는 키워드에서 핑크와 하트가 떠올랐고 그것을 밸런타
인데이와 연관 지었다. 초콜릿의 브라운을 베이스로 한 의상으로
핑크 머리카락과 리본을 돋보이게 했다.

모자	55쪽 01-10	각진 칼라	92쪽 23-04
롱 슬리브	98쪽 28-08	가슴 리본	106쪽 33-11
가슴 주변	115쪽 40-15	미디스커트	127쪽 46-18
부츠	137쪽 54-12		

디자인 의도

아이돌처럼 생기발랄한 소녀 이미지로 디자인했다. 긴 양갈래 머리와
리본으로 깜찍한 느낌을 줬다. 가슴 주변과 머리카락에 커다란 리본으로
포인트를 넣고, 언밸런스한 양말로 개성을 더했다.

머리끈	66쪽 07-10	둥근 칼라	90쪽 22-16
퍼프 슬리브	105쪽 32-13	가슴 리본	106쪽 33-07
펌프스	138쪽 55-12	원피스	143쪽 57-22

깜찍한
아이돌

아가씨풍 소녀

디자인 의도

자존심 강한 새침데기 아가씨 이미지로 디자인했다. 진한 브라운을 베이스로 한 의상에 화이트 프릴과 골드 소품을 달아 고급스러운 느낌을 줬다. 전체적으로 호화스럽게 디자인하고 실크 해트와 양산 같은 소품으로 고귀함을 연출했다. 프릴과 모양을 많이 넣어 판타지스러운 분위기 역시 강조했다.

컬러 대비를 강하게 줘서 인상적인 디자인을 만들었어!

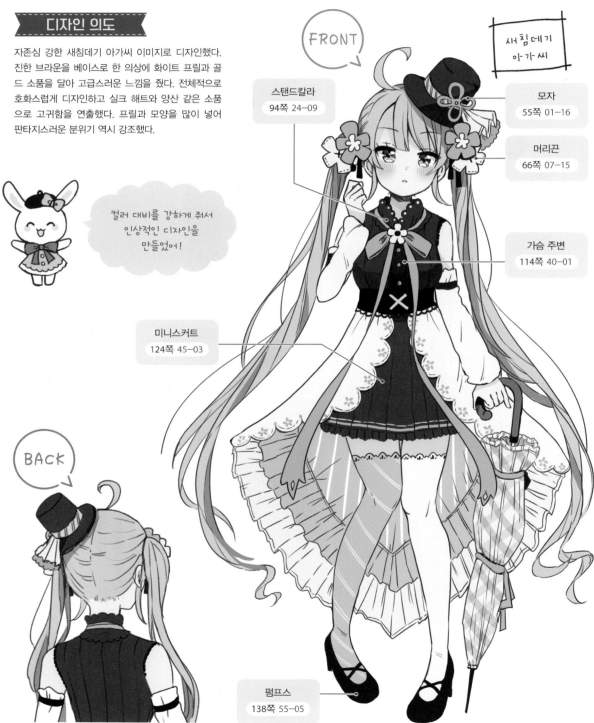

FRONT

새침데기 아가씨

스탠드칼라
94쪽 24-09

모자
55쪽 01-16

머리끈
66쪽 07-15

가슴 주변
114쪽 40-01

미니스커트
124쪽 45-03

BACK

펌프스
138쪽 55-05

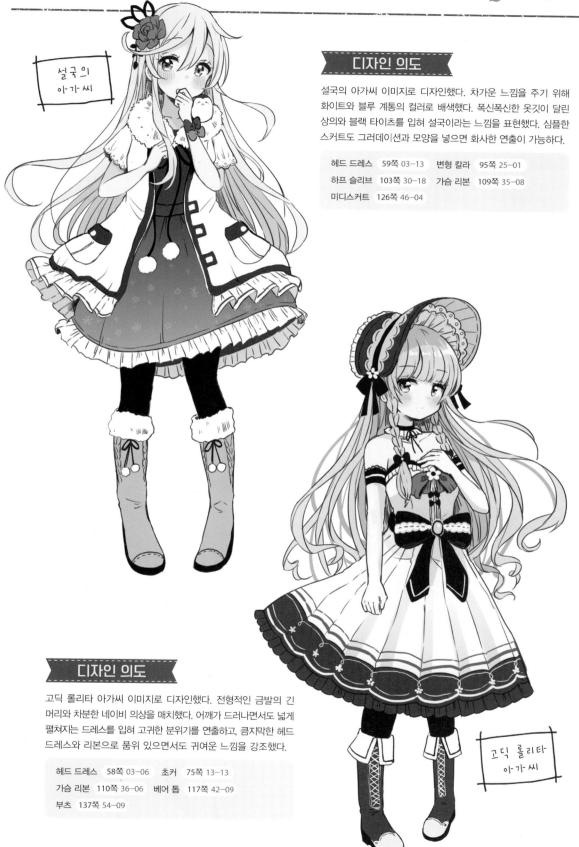

설국의
아가씨

디자인 의도

설국의 아가씨 이미지로 디자인했다. 차가운 느낌을 주기 위해 화이트와 블루 계통의 컬러로 배색했다. 폭신폭신한 옷깃이 달린 상의와 블랙 타이츠를 입혀 설국이라는 느낌을 표현했다. 심플한 스커트도 그러데이션과 모양을 넣으면 화사한 연출이 가능하다.

헤드 드레스	59쪽 03-13	변형 칼라	95쪽 25-01
하프 슬리브	103쪽 30-18	가슴 리본	109쪽 35-08
미디스커트	126쪽 46-04		

디자인 의도

고딕 롤리타 아가씨 이미지로 디자인했다. 전형적인 금발의 긴 머리와 차분한 네이비 의상을 매치했다. 어깨가 드러나면서도 넓게 펼쳐지는 드레스를 입혀 고귀한 분위기를 연출하고, 큼지막한 헤드 드레스와 리본으로 품위 있으면서도 귀여운 느낌을 강조했다.

헤드 드레스	58쪽 03-06	초커	75쪽 13-13
가슴 리본	110쪽 36-06	베어 톱	117쪽 42-09
부츠	137쪽 54-09		

고딕 롤리타
아가씨

판타지 세계에 살고 있는

꿈속의 귀여운 소녀

디자인 의도

'꿈속의 귀여운' 테마는 정말로 꿈속 세계에 있는 것 같은 판타지스러운 느낌과 독특함이 필요하다. 파스텔 톤으로 컬러풀하게 배색하면서도 분위기의 갭을 주기 위해 캡슐 알약, 안대, 기워진 솜인형 등의 요소로 그로테스크한 느낌을 더했다. 커다란 양갈래 머리와 특대 사이즈 머리 장식으로 실루엣을 부풀려 판타지스러운 세계관을 표현했다.

헤드 드레스와 스커트는
카탈로그에 있는
의상 장식에 요소를
추가해 변형했어!

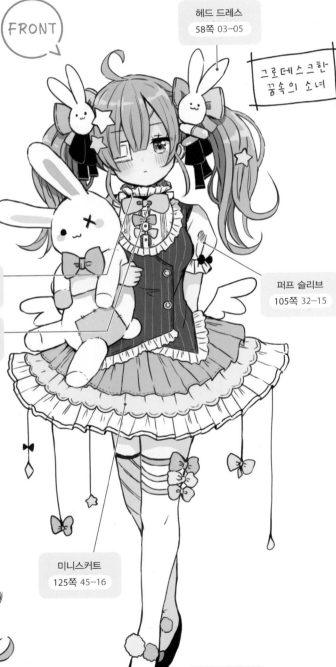

FRONT

그로테스크한
꿈속의 소녀

헤드 드레스
58쪽 03-05

스탠드칼라
94쪽 24-08

가슴 리본
108쪽 34-16

퍼프 슬리브
105쪽 32-15

미니스커트
125쪽 45-16

펌프스
138쪽 55-01

BACK

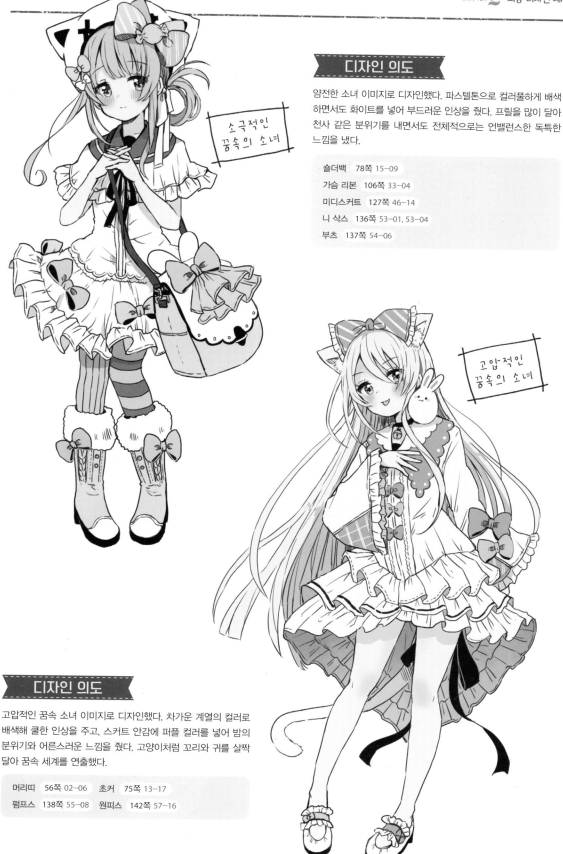

소극적인
꿈속의 소녀

디자인 의도

양전한 소녀 이미지로 디자인했다. 파스텔톤으로 컬러풀하게 배색하면서도 화이트를 넣어 부드러운 인상을 줬다. 프릴을 많이 달아 천사 같은 분위기를 내면서도 전체적으로는 언밸런스한 독특한 느낌을 냈다.

숄더백	78쪽 15-09	
가슴 리본	106쪽 33-04	
미디스커트	127쪽 46-14	
니 삭스	136쪽 53-01, 53-04	
부츠	137쪽 54-06	

고압적인
꿈속의 소녀

디자인 의도

고압적인 꿈속 소녀 이미지로 디자인했다. 차가운 계열의 컬러로 배색해 쿨한 인상을 주고, 스커트 안감에 퍼플 컬러를 넣어 밤의 분위기와 어른스러운 느낌을 줬다. 고양이처럼 꼬리와 귀를 살짝 달아 꿈속 세계를 연출했다.

머리띠	56쪽 02-06	초커	75쪽 13-17
펌프스	138쪽 55-08	원피스	142쪽 57-16

작은 악마 같은 느낌이 매력적인

다크한 소녀

디자인 의도

고혹적인 아가씨 이미지로 디자인했다. 전체적인 배색은
블랙과 퍼플 등 어두운 컬러로 통일했지만, 머리카락은
밝은 그레이로 채색해 대비를 높이고 의상을 돋보이게
했다. 드러난 다리와 하이힐이 성숙한 매력을 자아낸다.
큼지막한 해골 모양 머리 장식이 트레이드마크다.

FRONT

헤드 드레스
58쪽 03-01

귀찌
68쪽 09-06

팔찌
70쪽 11-08

작은 악마
아가씨

어두운 컬러와 차가운 컬러를
메인으로 배색하면
다크한 느낌을 주기 쉬워!

가슴 리본
107쪽 33-17

BACK

원피스
143쪽 57-23

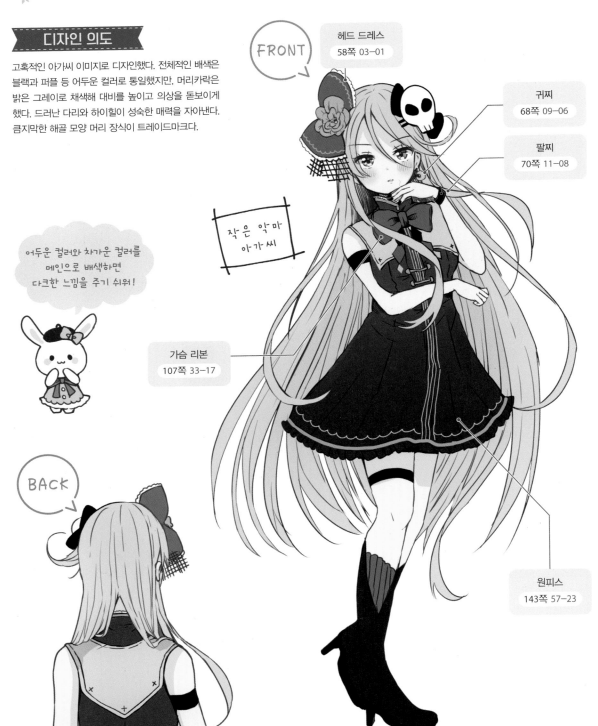

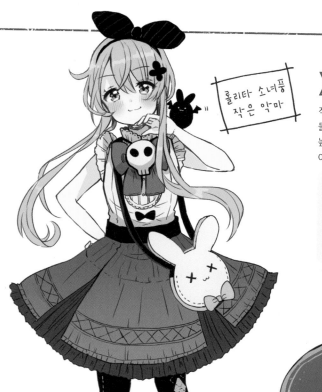

롤리타 소녀풍 작은 악마

디자인 의도

작은 악마 같은 롤리타 소녀 이미지로 디자인했다. 전체적인 부분은 물론 소품에도 블랙을 사용해 다크한 느낌을 줬다. 스커트는 채도가 높은 퍼플, 머리카락은 연한 핑크로 귀엽게 배색했다. 마스코트도 여기저기 달아 롤리타스러운 느낌을 줬다.

머리띠	56쪽 02-05		
숄더백	78쪽 15-10	스탠드칼라	94쪽 24-13
프릴 슬리브	104쪽 31-05		
가슴 리본	107쪽 33-27		
가슴 주변	114쪽 40-03	미디스커트	126쪽 46-06

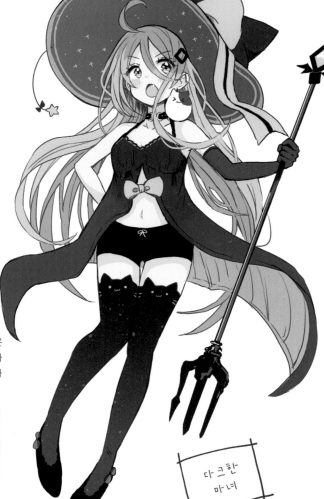

다크한 마녀

디자인 의도

마녀를 테마로 한 디자인이다. 블랙의 베이스 의상은 쉽게 어두운 분위기를 자아내기에 금발머리로 포인트를 줬다. 채도 높은 모자 안감의 퍼플 컬러를 이용해 화려한 밤하늘을 묘사했다. 퍼플과 블랙으로 그러데이션한 독특한 의상에서 성숙함이 묻어난다.

머리핀	67쪽 08-16	이어커프	69쪽 10-07
초커	74쪽 13-03	캐미솔	116쪽 41-04
쇼트 팬츠	130쪽 48-05		
니 삭스	136쪽 53-03	펌프스	138쪽 55-04

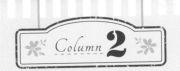
의상 배색 베리에이션

배색을 바꾸면 같은 디자인이라도 완전히 다른 인상을 준다.
아래의 예를 참고해 그려 보자.

◈ 핑크 메인

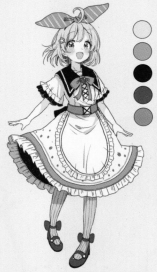

핑크와 브라운은 과자처럼 달콤한
인상을 준다.

◈ 블루 메인

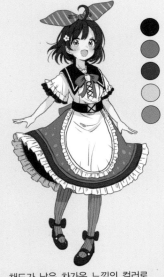

채도가 낮은 차가운 느낌의 컬러로
배색하면 쿨한 느낌이 난다.

◈ 그린 메인

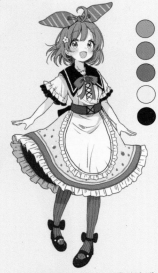

자연 속에 있는 컬러를 사용하면 내
추럴한 모습을 연출할 수 있다.

◈ 퍼플 메인

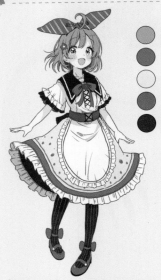

퍼플과 블랙처럼 고급스러운 배색은
어른스러움이 특히 강조된다.

◈ 블랙 메인

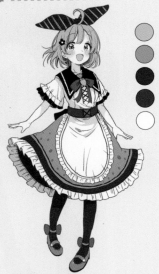

어두운 컬러로 배색하고 눈에 레드로
포인트 컬러를 넣으면 분위기가 다
크해진다.

◈ 화이트 메인

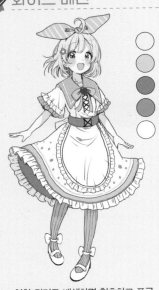

연한 컬러로 배색하면 청초하고 포근
한 이미지를 손쉽게 표현할 수 있다.

소품 카탈로그

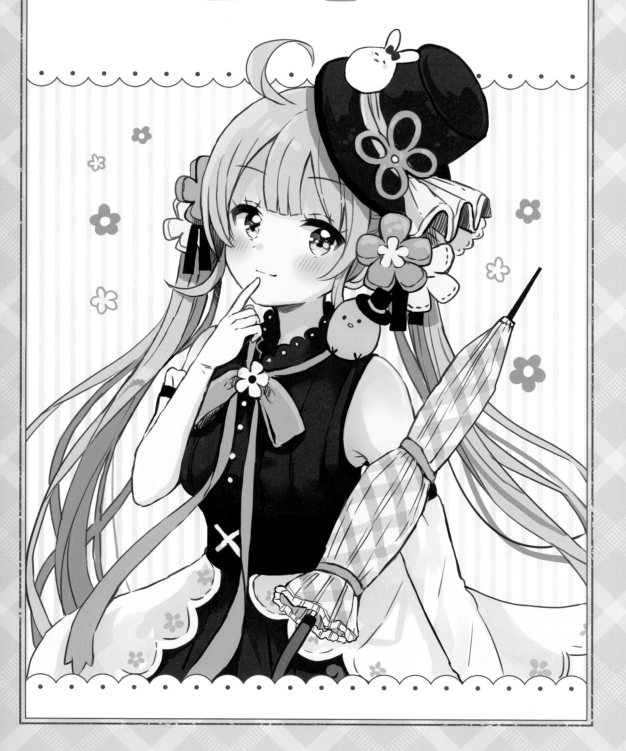

모자

01-01

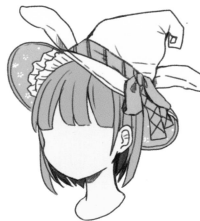

01-02

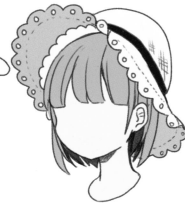

01-03

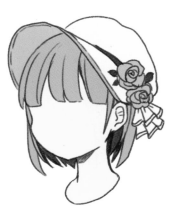

01-04

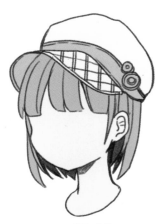

01-05

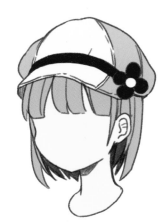

01-06

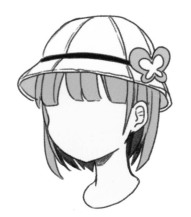

01-07

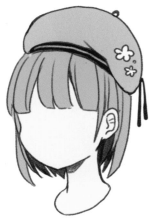

01-08

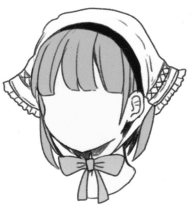

01-09

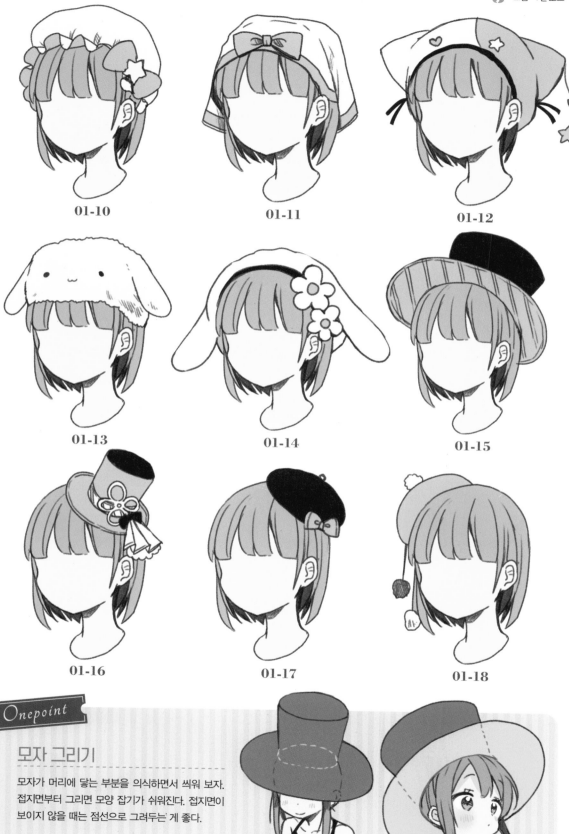

01-10

01-11

01-12

01-13

01-14

01-15

01-16

01-17

01-18

Onepoint

모자 그리기

모자가 머리에 닿는 부분을 의식하면서 씌워 보자.
접지면부터 그리면 모양 잡기가 쉬워진다. 접지면이
보이지 않을 때는 점선으로 그려두는 게 좋다.

머리띠

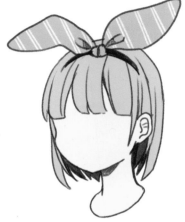

02-01

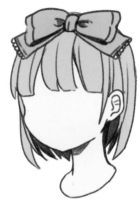

02-02

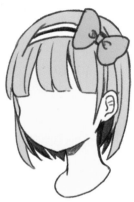

02-03

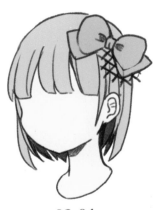

02-04

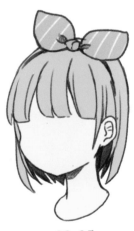

02-05

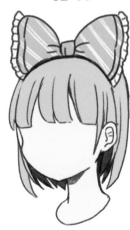

02-06

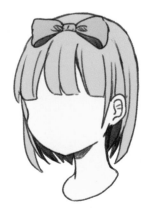

02-07

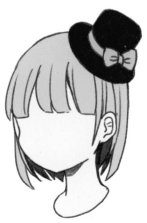

02-08

02-09

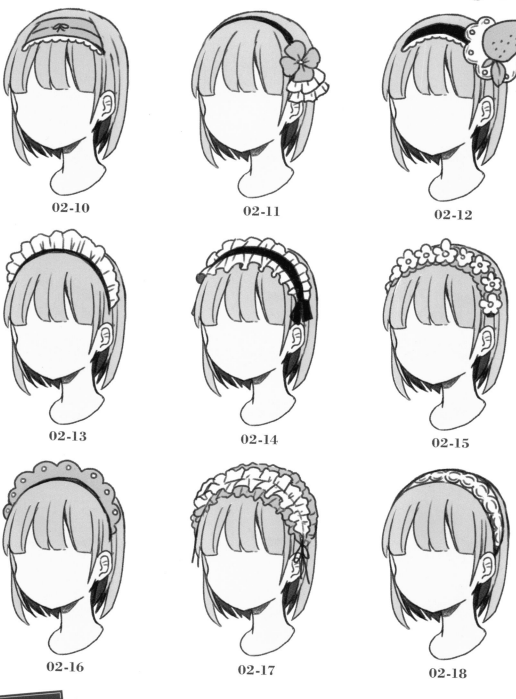

02-10

02-11

02-12

02-13

02-14

02-15

02-16

02-17

02-18

Onepoint

머리띠 조합하기

머리띠는 리본, 프릴, 소품 등을 조합하면 손쉽게
오리지널 디자인으로 만들 수 있다. 프릴을 늘리거나
의상에 어울리는 소품을 붙여 보자.

프릴과 레이스를 겹친 디자인에 리본을
달아줬다.

옆쪽에 커다란 딸기 모양 소품을 붙였다.
과일이나 동물 등 무엇을 붙여도 괜찮다.

헤드 드레스

03-01

03-02

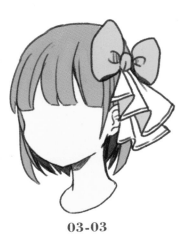

03-03

03-04

03-05

03-06

03-07

03-08

03-09

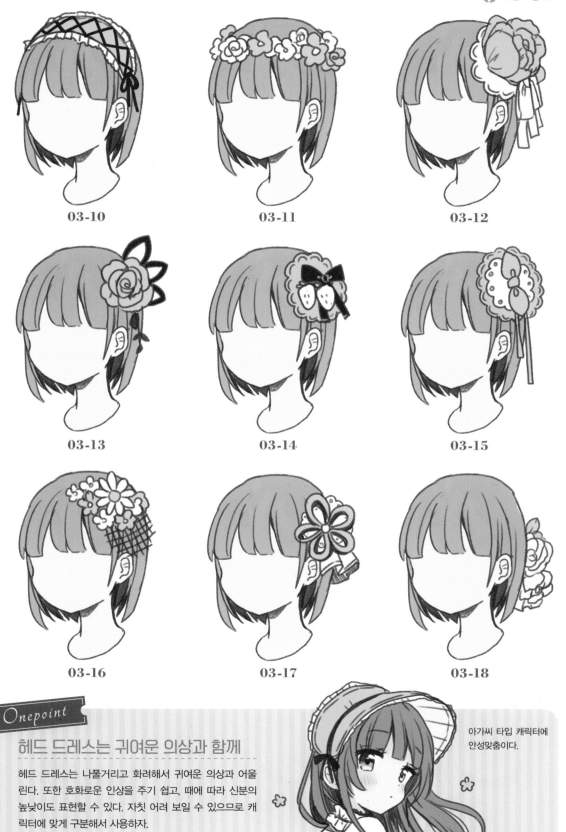

03-10

03-11

03-12

03-13

03-14

03-15

03-16

03-17

03-18

Onepoint

헤드 드레스는 귀여운 의상과 함께

헤드 드레스는 나풀거리고 화려해서 귀여운 의상과 어울린다. 또한 호화로운 인상을 주기 쉽고, 때에 따라 신분의 높낮이도 표현할 수 있다. 자칫 어려 보일 수 있으므로 캐릭터에 맞게 구분해서 사용하자.

아가씨 타입 캐릭터에 안성맞춤이다.

티아라

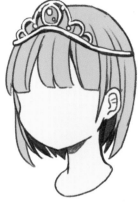

04-01

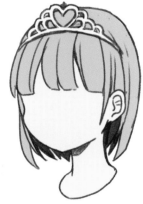

04-02

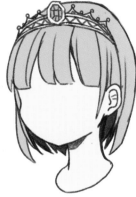

04-03

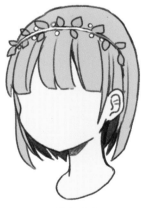

04-04

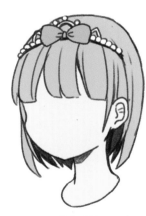

04-05

04-06

04-07

04-08

04-09

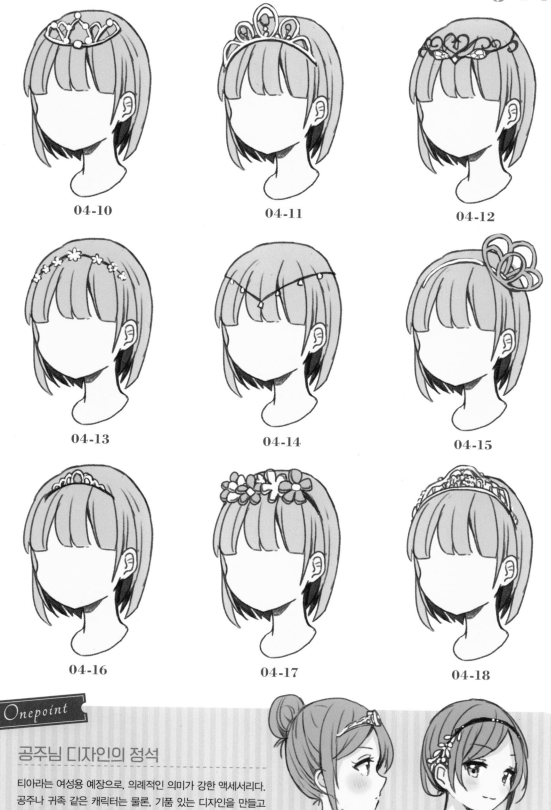

04-10

04-11

04-12

04-13

04-14

04-15

04-16

04-17

04-18

Onepoint

공주님 디자인의 정석

티아라는 여성용 예장으로, 의례적인 의미가 강한 액세서리다.
공주나 귀족 같은 캐릭터는 물론, 기품 있는 디자인을 만들고
싶을 때 넣어주면 분위기가 살아난다.

CATALOG 05

곱창 밴드

05-01

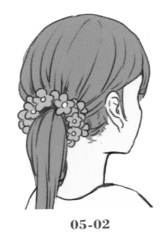

05-02

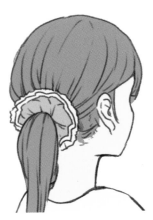

05-03

05-04

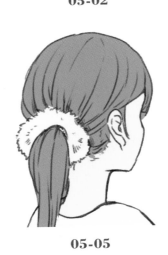

05-05

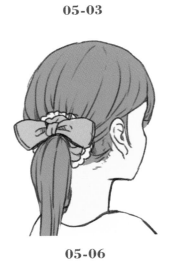

05-06

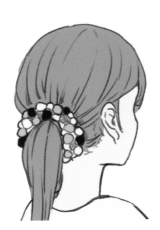

05-07

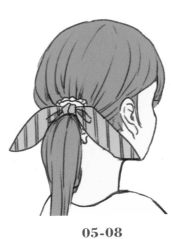

05-08

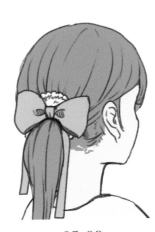

05-09

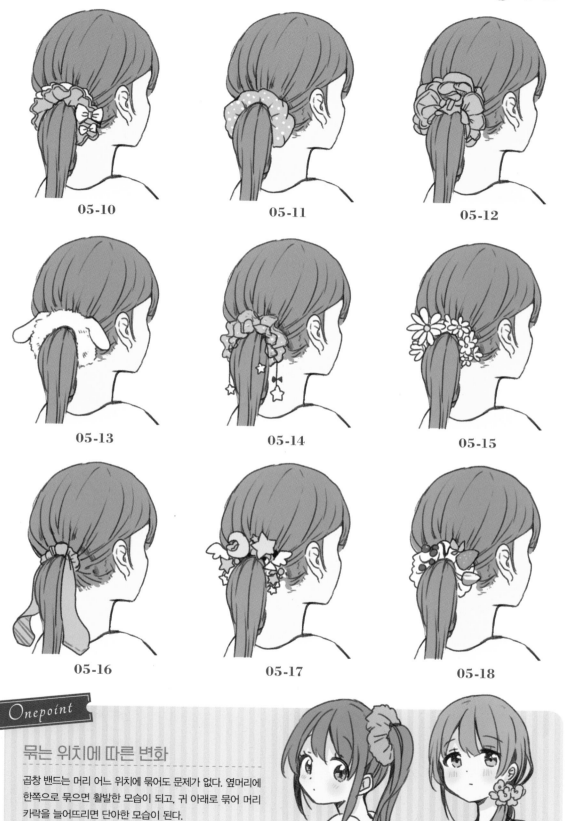

05-10

05-11

05-12

05-13

05-14

05-15

05-16

05-17

05-18

Onepoint

묶는 위치에 따른 변화

곱창 밴드는 머리 어느 위치에 묶어도 문제가 없다. 옆머리에
한쪽으로 묶으면 활발한 모습이 되고, 귀 아래로 묶어 머리
카락을 늘어뜨리면 단아한 모습이 된다.

바레트

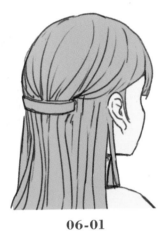

06-01

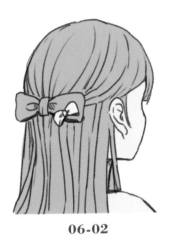

06-02

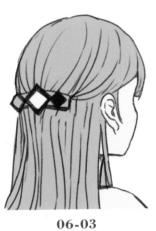

06-03

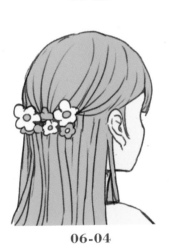

06-04

06-05

06-06

06-07

06-08

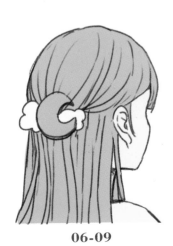

06-09

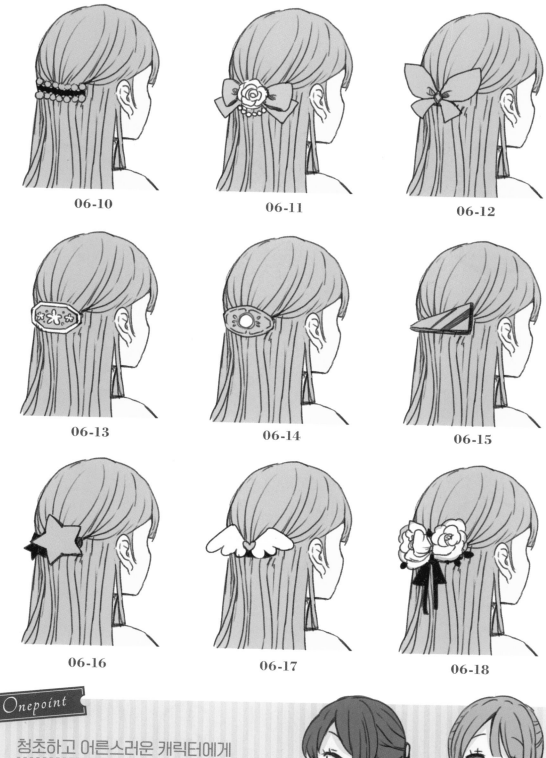

06-10 06-11 06-12

06-13 06-14 06-15

06-16 06-17 06-18

Onepoint

청초하고 어른스러운 캐릭터에게

바레트는 머리카락을 반만 묶을 때 사용하기 좋은 액세서리다.
반묶음 머리는 차분하고 어른스러운 느낌을 주기 때문에 청초한
소녀나 어른스러운 여성을 디자인할 때 사용하면 좋다.

머리끈

07-01

07-02

07-03

07-04

07-05

07-06

07-07

07-08

07-09

07-10

07-11

07-12

07-13

07-14

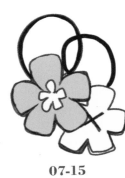

07-15

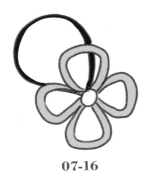

07-16

머리핀

08-01

08-02

08-03

08-04

08-05

08-06

08-07

08-08

08-09

08-10

08-11

08-12

08-13

08-14

08-15

08-16

Onepoint

소품의 사이즈는 자유롭게

고무줄이나 핀에 붙은 소품에는 정해진 사이즈가 없다. 아주 크게
해서 포인트를 주거나, 작게 여러 개를 넣거나, 같은 모양으로 크고
작은 것을 나열하는 등 디자인의 폭을 확장할 수 있다.

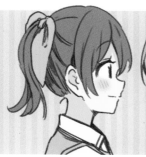
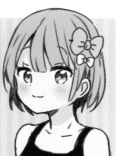

귀찌

09-01

09-02

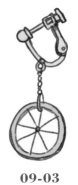

09-03

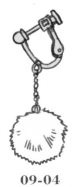

09-04

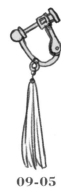

09-05

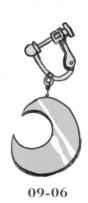

09-06

09-07

09-08

09-09

09-10

C O M M E N T

귀찌는 눈에 잘 띄지 않지만
달아 주면 어른스러운 인상을 줘!

이어커프

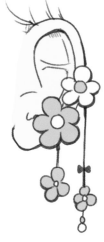

10-01

10-02

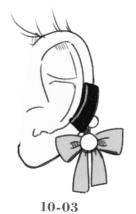

10-03

10-04

10-05

10-06

10-07

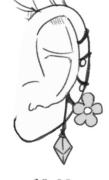

10-08

10-09

10-10

팔찌

11-01

11-02

11-03

11-04

11-05

11-06

11-07

11-08

11-09

11-10

11-11

11-12

11-13

11-14

11-15

11-16

11-17

11-18

11-19

11-20

11-21

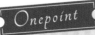

여러 개의 팔찌 조합하기

팔찌는 하나일 때보다 여러 개일 때 더욱 멋스럽다. 가느다란
팔찌를 여러 개 끼거나 다른 종류의 팔찌를 조합하는 등의 다채
로운 시도를 해 보자.

목걸이

12-01

12-02

12-03

12-04

12-05

12-06

12-07

12-08

12-09

12-10

12-11

12-12

12-13

12-14

12-15

12-16

12-17

12-18

12-19

12-20

12-21

12-22

12-23

12-24

12-25

Onepoint

장식 부분의 소품을 바꿔 보자

보석, 꽃, 과자 등 사용하는 소품에 따라 다양한 목걸이
를 만들 수 있다. 특히 의상이 심플할 때는 목걸이가
두드러지므로 이미지에 어울리게끔 디자인해 보자.

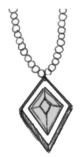

12-26

12-27

초커

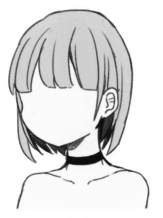

13-01

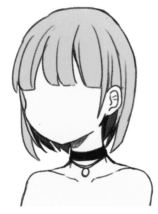

13-02

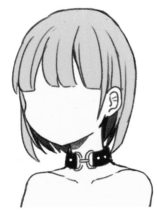

13-03

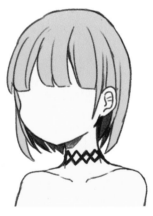

13-04

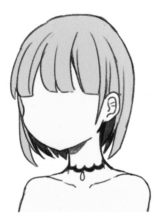

13-05

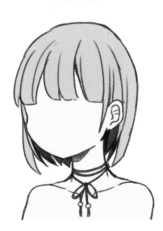

13-06

13-07

13-08

13-09

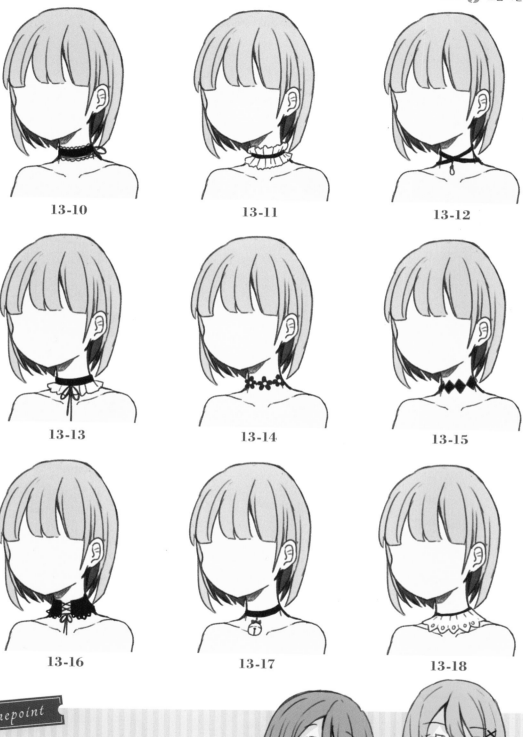

13-10

13-11

13-12

13-13

13-14

13-15

13-16

13-17

13-18

♪ Onepoint

목 부분의 포인트로

예쁘고 아름다운 캐릭터에는 목걸이가 어울리지만, 멋있고
보이시한 캐릭터나 고딕풍 캐릭터에는 초커가 더 잘 어울
린다. 프릴이나 리본을 달아주면 귀여운 캐릭터에도 응용
할 수 있다.

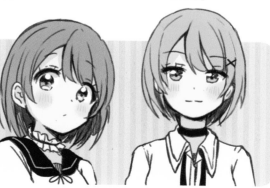

핸드백

14-01

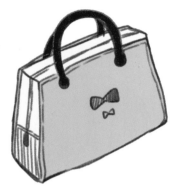

14-02

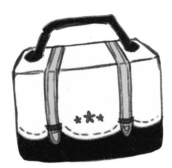

14-03

14-04

14-05

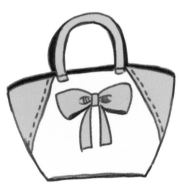

14-06

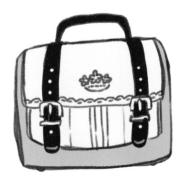

14-07

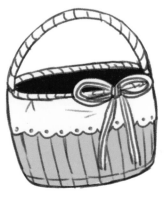

14-08

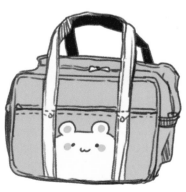

14-09

14-10

14-11

14-12

14-13

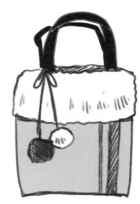

14-14

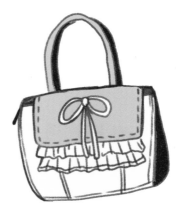

14-15

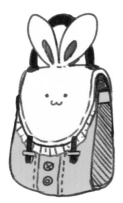

14-16

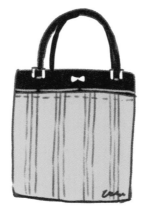

14-17

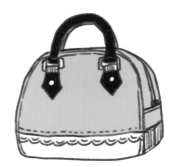

14-18

Onepoint

가방의 소재 구분해 그리기

가방을 디자인할 때는 소재도 고려해 보자. 내추럴한 느낌을
원할 때는 헴프 재질의 바구니형 가방, 컬러풀하게 하고 싶으면
나일론 원단의 가방 등으로 디자인하면 된다. 퀄리티를 높일
수 있는 기본적인 방법이다.

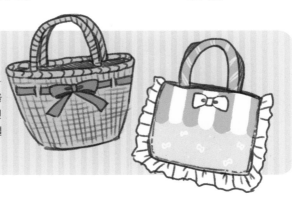

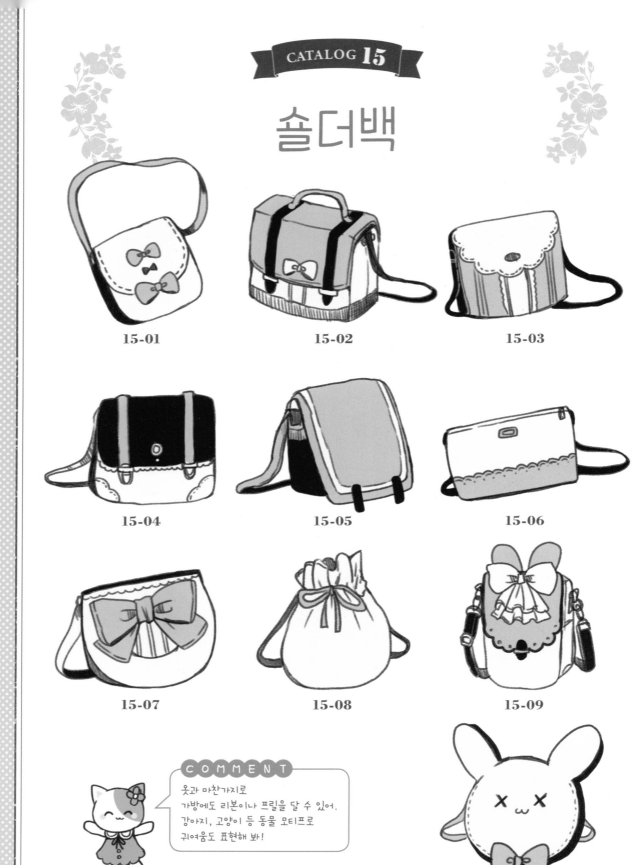

숄더백

15-01

15-02

15-03

15-04

15-05

15-06

15-07

15-08

15-09

COMMENT

옷과 마찬가지로
가방에도 리본이나 프릴을 달 수 있어.
강아지, 고양이 등 동물 모티프로
귀여움도 표현해 봐!

15-10

CATALOG **16**

배낭

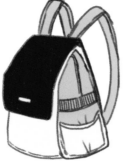

16-01

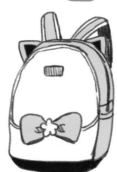

16-02

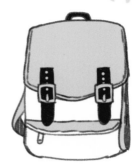

16-03

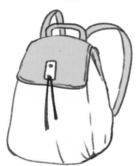

16-04

16-05

16-06

16-07

16-08

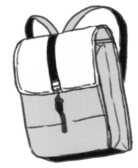

16-09

Onepoint

가방은 개성을 드러내기 쉽다

가방을 그리면 개성이 훨씬 뚜렷해진다. 어린아이의 가방은 클수록
귀여움이 살아나고, 성인 여성의 가방은 작고 심플할수록 멋스러운
인상을 준다.

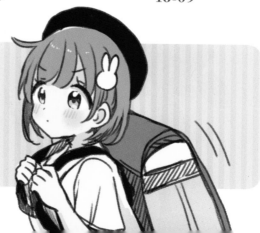

현대풍 소품 모음

현대풍 캐릭터를 그릴 때 사용하기 좋은 소품을 모았다.
배경에 살짝 놓아두면 풍부한 공간 연출이 가능하다.

꽃병

17-02

17-01

쿠션

17-03

17-04

화분

편지

17-05

17-06 17-07 17-08

시계

17-09

관엽 식물

식기류

17-13

17-12

17-10 17-11

보드

17-14

17-15

물뿌리개

17-16

벽걸이 액자

17-17

17-18

액자

17-19 17-20

공책

17-22

책

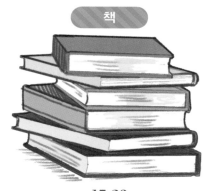

17-23

일기장

17-21

컵

17-24

17-25

삼각 깃발

17-26

판타지풍 소품 모음

판타지스러운 느낌을 연출할 때 사용하기 좋은 소품을 모았다.
마법에 관련된 물건은 물론, 시대감이 느껴지는 소품도 좋다.

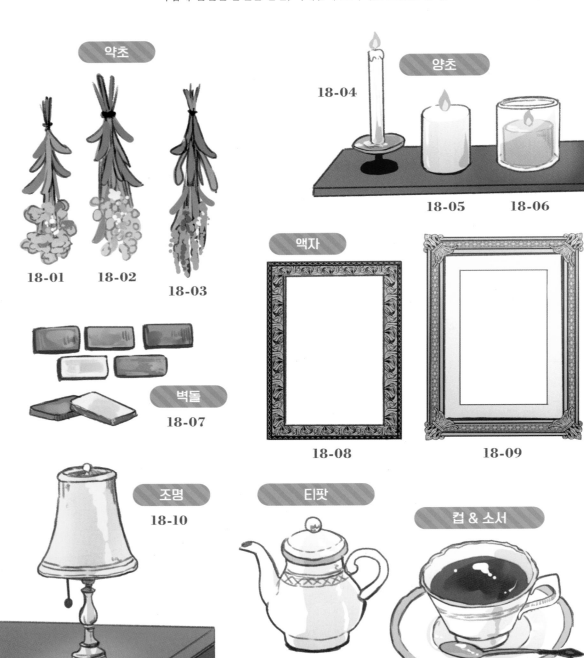

약초

18-01

18-02

18-03

양초

18-04

18-05

18-06

액자

18-08

18-09

벽돌

18-07

조명

18-10

티팟

18-11

컵 & 소서

18-12

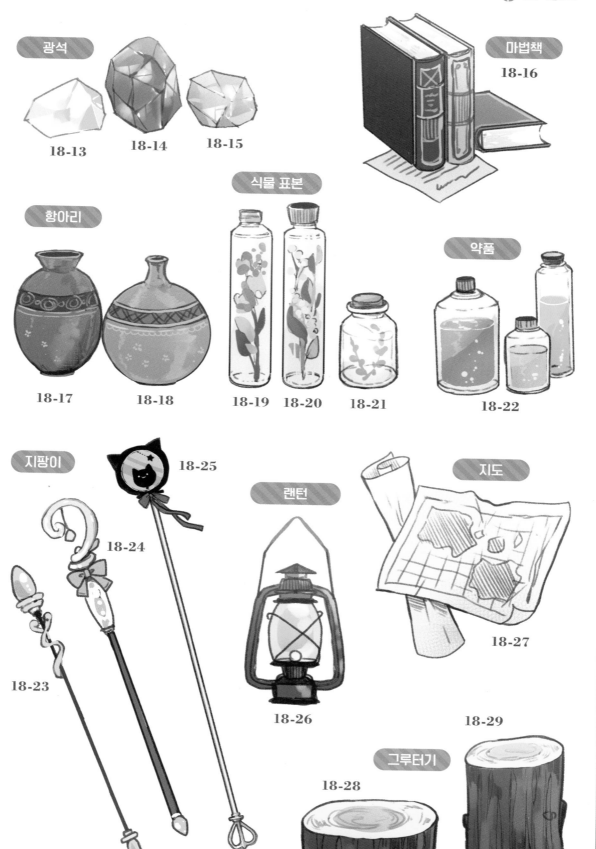

광석

18-13

18-14

18-15

마법책

18-16

항아리

18-17

18-18

식물 표본

18-19

18-20

18-21

약품

18-22

지팡이

18-25

18-24

18-23

랜턴

18-26

지도

18-27

18-29

그루터기

18-28

CATALOG 19

일본풍 소품 모음

일본풍 분위기를 주고 싶을 때 사용하기 좋은 소품을 모았다.
메르헨 판타지풍과 일본풍은 제법 잘 어울린다.

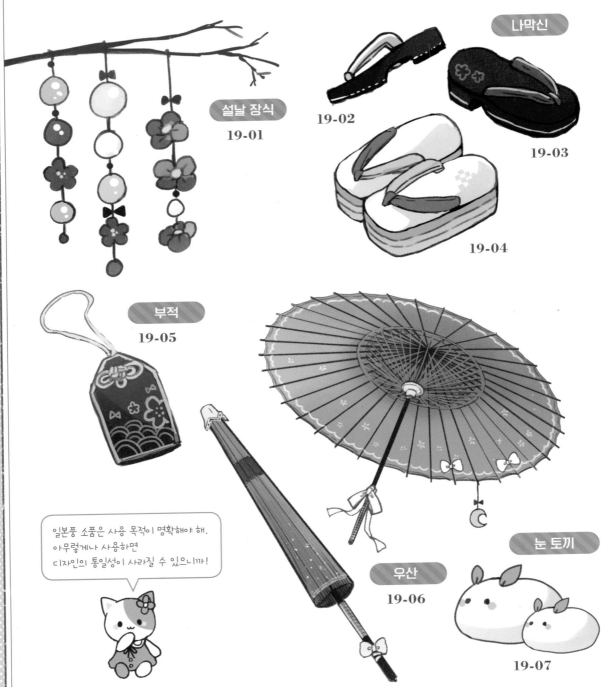

나막신

설날 장식
19-01

19-02

19-03

19-04

부적
19-05

일본풍 소품은 사용 목적이 명확해야 해.
아무렇게나 사용하면
디자인의 통일성이 사라질 수 있으니까!

우산
19-06

눈 토끼

19-07

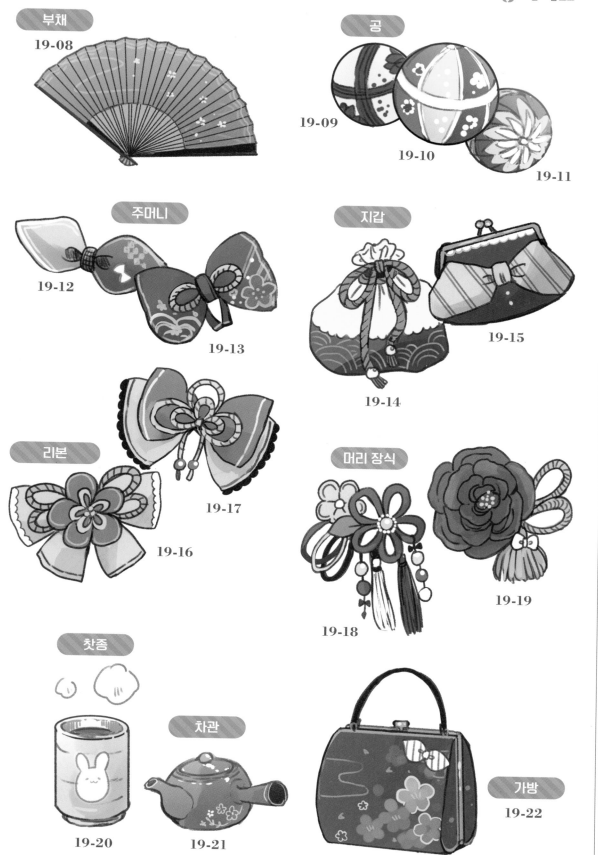

부채
19-08

공
19-09
19-10
19-11

주머니
19-12
19-13

지갑
19-14
19-15

리본
19-16
19-17

머리 장식
19-18
19-19

찻종
19-20

차관
19-21

가방
19-22

추운 날의 소품

겨울 의상은 껴입을 수도 있고, 폭신폭신하고 보들보들한 부분을
강조하기에도 좋아서 귀여운 디자인에 안성맞춤이다.

장갑

20-01

20-02

20-03

어그부츠

20-05

20-04

20-06

넥워머

20-07

20-08

귀마개

20-09

머플러

20-10

니트 모자

20-11

20-12

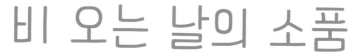

비 오는 날의 소품

우산, 장화, 비옷 등 비가 올 때 사용하는 아이템을 모았다.
사용할 수 있는 장면이 한정적인 만큼 개성을 나타내기 쉽다.

나뭇잎 우산
21-01

우산
21-02

장화
21-03

21-04

비옷
21-05

21-06

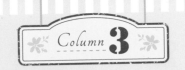

미니 캐릭터와 소품 그리기

미니 캐릭터는 머리와 몸의 비율이 달라지는데, 소품의 사이즈를 단순히 몸의 비율만 가지고 바꿔서는 안 된다.
강조할 부분은 크게 그리고 아닌 부분은 작게 그려 그림에 강약을 주는 것이 좋다.

미니 캐릭터 예 ①

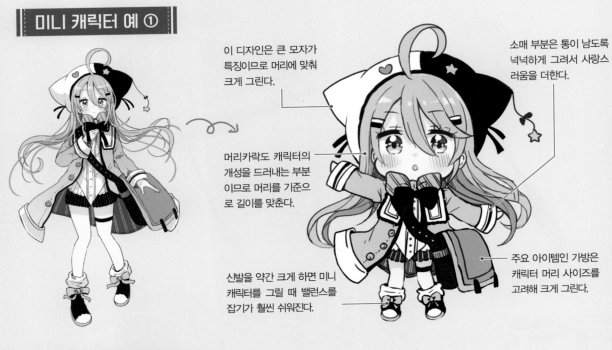

이 디자인은 큰 모자가 특징이므로 머리에 맞춰 크게 그린다.

소매 부분은 통이 남도록 넉넉하게 그려서 사랑스러움을 더한다.

머리카락도 캐릭터의 개성을 드러내는 부분이므로 머리를 기준으로 길이를 맞춘다.

주요 아이템인 가방은 캐릭터 머리 사이즈를 고려해 크게 그린다.

신발을 약간 크게 하면 미니 캐릭터를 그릴 때 밸런스를 잡기가 훨씬 쉬워진다.

미니 캐릭터 예 ②

미니 캐릭터로 그리면 눈이 커지므로 안대도 눈 크기에 맞춰 크게 그린다.

머리 장식과 가슴의 리본이 이 캐릭터의 특징적인 부분이므로 의도적으로 크게 변경한다.

인형은 너무 크면 캐릭터가 가려지기 때문에 적당하게 조절해서 그린다.

메인 디자인이 아닌 모양은 개수를 줄이거나 생략한다.

상반신 장식
카탈로그

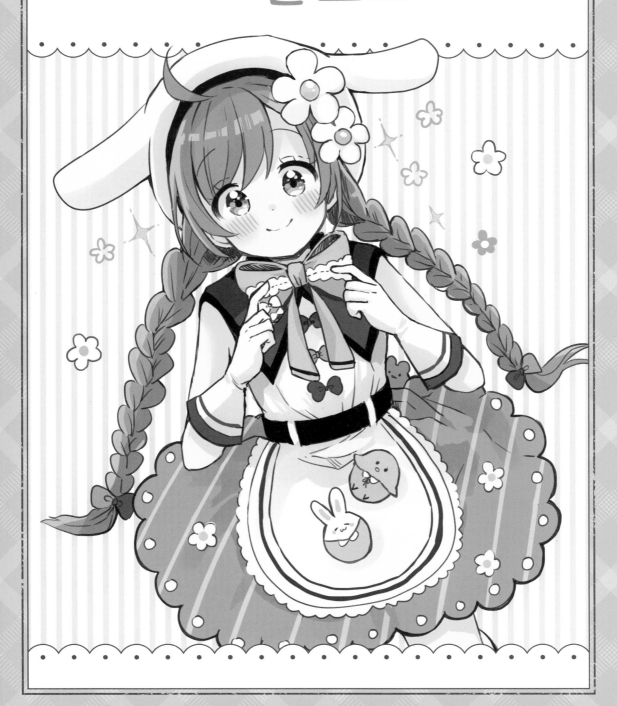

둥근 칼라

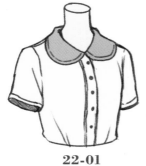

22-01

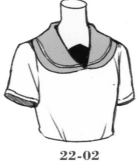

22-02

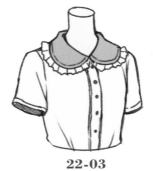

22-03

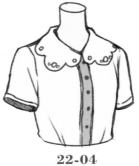

22-04

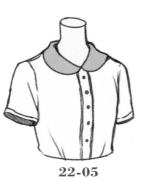

22-05

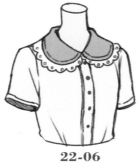

22-06

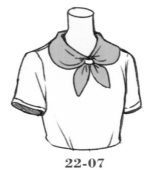

22-07

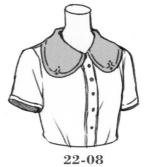

22-08

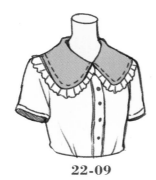

22-09

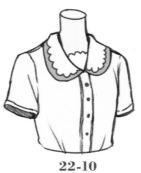

22-10

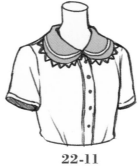

22-11

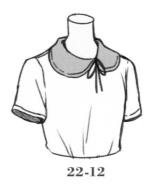

22-12

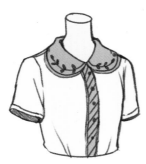

22-13

22-14

22-15

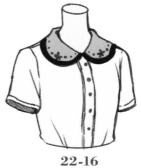

22-16

COMMENT
둥근 칼라에 모양을 넣거나
프릴만 달아도 인상이 달라져!

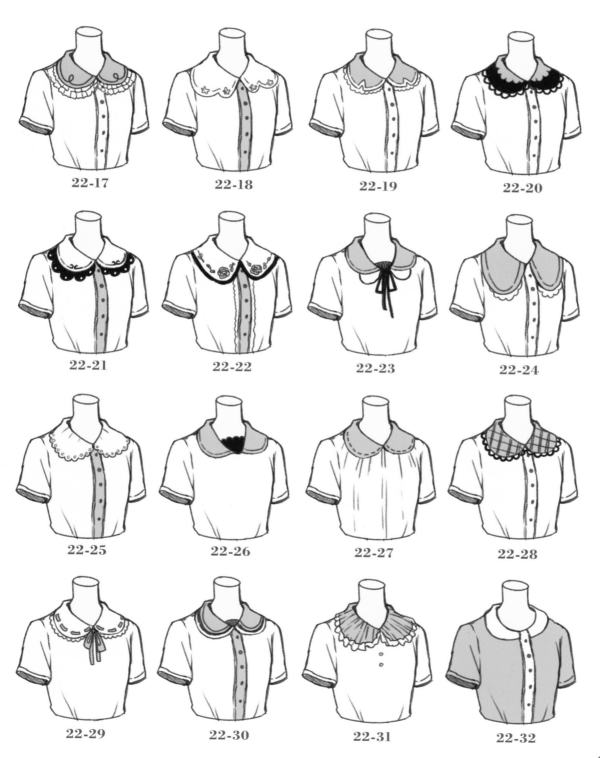

22-17

22-18

22-19

22-20

22-21

22-22

22-23

22-24

22-25

22-26

22-27

22-28

22-29

22-30

22-31

22-32

각진 칼라

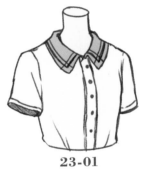

23-01

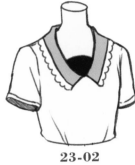

23-02

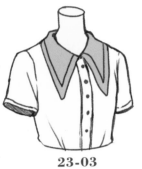

23-03

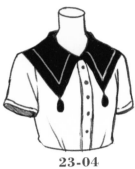

23-04

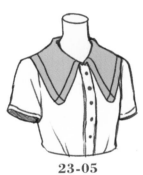

23-05

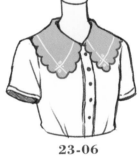

23-06

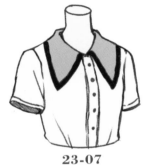

23-07

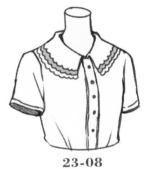

23-08

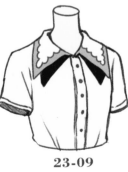

23-09

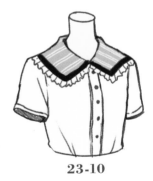

23-10

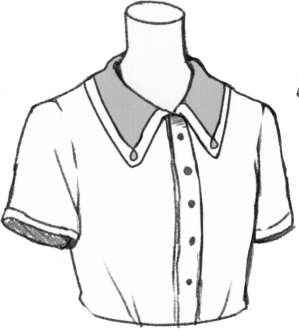

23-11

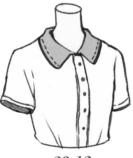

23-12

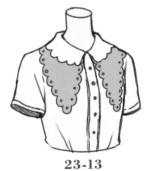

23-13

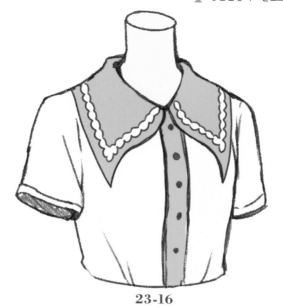
23-16

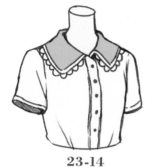
23-14

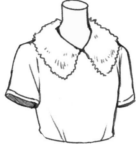
23-15

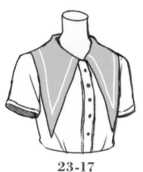
23-17

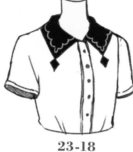
23-18

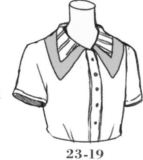
23-19

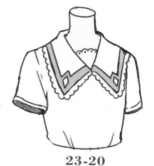
23-20

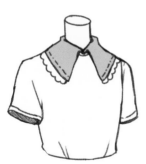
23-21

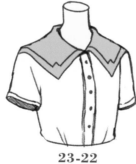
23-22

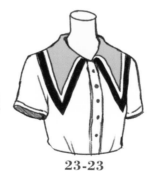
23-23

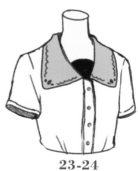
23-24

Onepoint

옷깃에 모양을 넣어 보자

옷깃의 베이스를 그린 다음 라인이나 레이스 등의
모양을 넣어 보자. 옷깃 주변에 포인트를 넣어주는
것만으로도 분위기가 화사해진다.

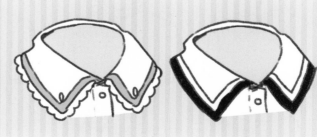

스탠드칼라

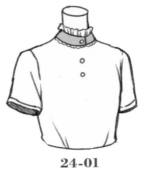

24-01

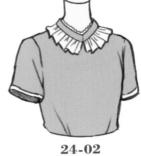

24-02

24-03

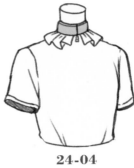

24-04

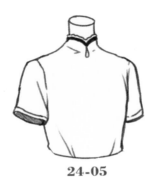

24-05

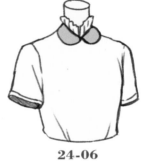

24-06

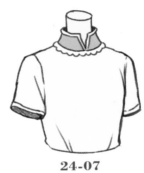

24-07

24-08

24-09

24-10

24-11

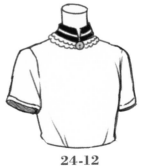

24-12

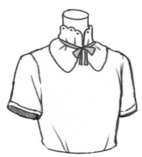

24-13

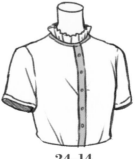

24-14

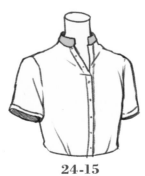

24-15

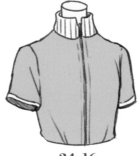

24-16

변형 칼라

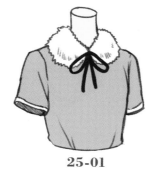

25-01

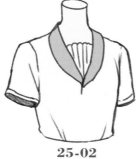

25-02

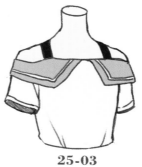

25-03

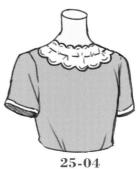

25-04

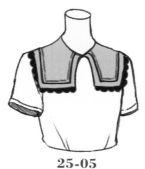

25-05

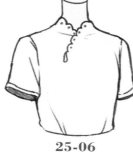

25-06

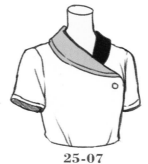

25-07

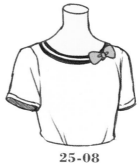

25-08

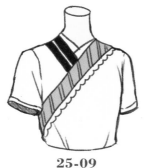

25-09

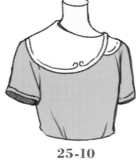

25-10

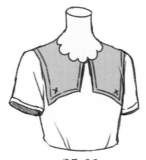

25-11

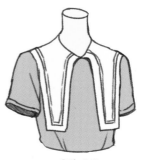

25-12

Onepoint

옷깃의 뒷모습도 생각하자

옷깃의 뒷모습은 정면에서 보는 모습에도 영향을 주기 때문에,
가능한 한 뒷모습의 디자인도 앞모습과 함께 생각해 둔다. 뒷
모습을 생각해 두면 캐릭터를 움직일 때 매우 편리하다.

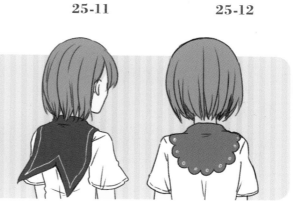

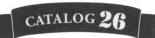

테일러드 칼라

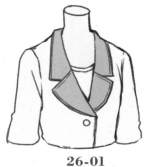
26-01

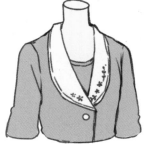
26-02

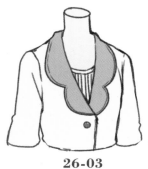
26-03

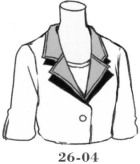
26-04

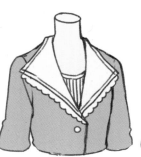
26-05

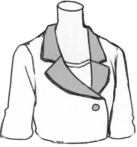
26-06

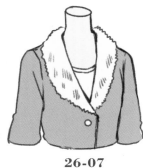
26-07

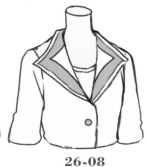
26-08

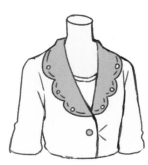
26-09

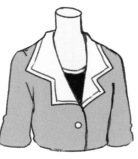
26-10

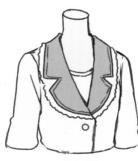
26-11

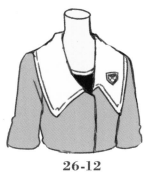
26-12

COMMENT

테일러드 칼라는
코트 등의 겉옷에
많이 사용되는 옷깃 형태야.
코트는 옷감이 도톰해서
옷깃에도 두께감이 있어!

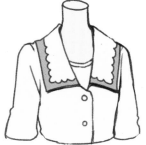
26-13

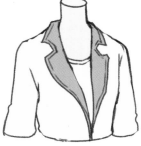
26-14

CATALOG 27

후드

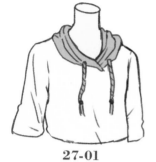
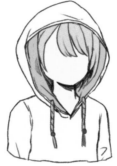

27-01

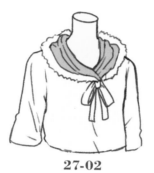
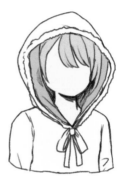

27-02

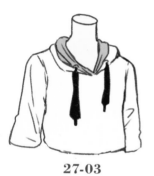
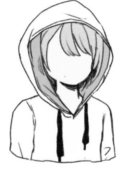

27-03

27-04

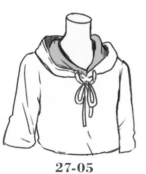

27-05

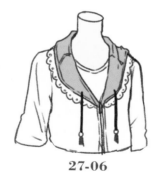

27-06

Onepoint

후드의 각도

후드는 방향과 각도에 따라 보이는 모습이 달라진다. 머릿속에 입체적인 이미지가 없으면 자연스럽게 그리기가 어렵다. 실제 후드를 관찰해서 이미지화할 수 있도록 하자.

롱 슬리브

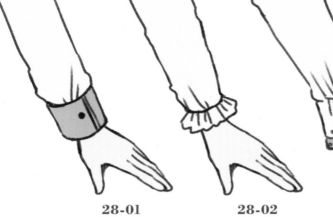
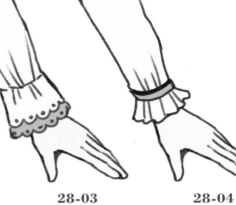

28-01 28-02 28-03 28-04

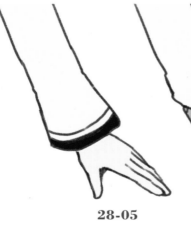

28-05 28-06 28-07 28-08

28-09 28-10 28-11 28-12

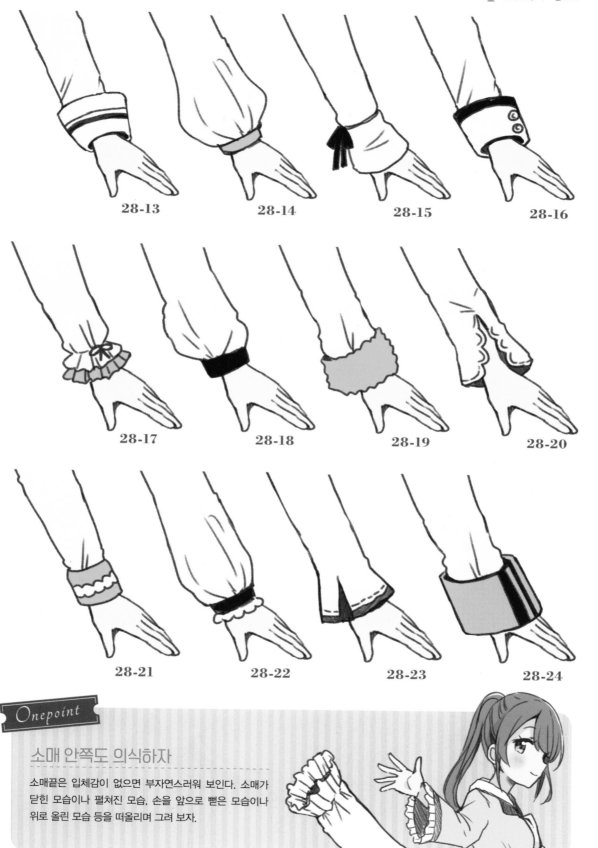

28-13

28-14

28-15

28-16

28-17

28-18

28-19

28-20

28-21

28-22

28-23

28-24

Onepoint

소매 안쪽도 의식하자

소매끝은 입체감이 없으면 부자연스러워 보인다. 소매가
닫힌 모습이나 펼쳐진 모습, 손을 앞으로 뻗은 모습이나
위로 올린 모습 등을 떠올리며 그려 보자.

벨 슬리브

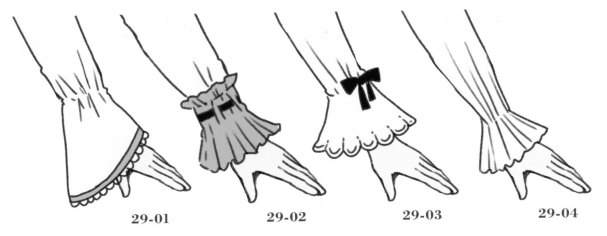

29-01 29-02 29-03 29-04

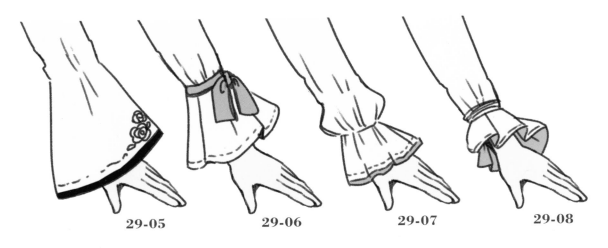

29-05 29-06 29-07 29-08

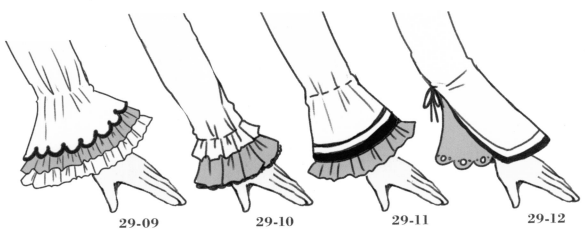

29-09 29-10 29-11 29-12

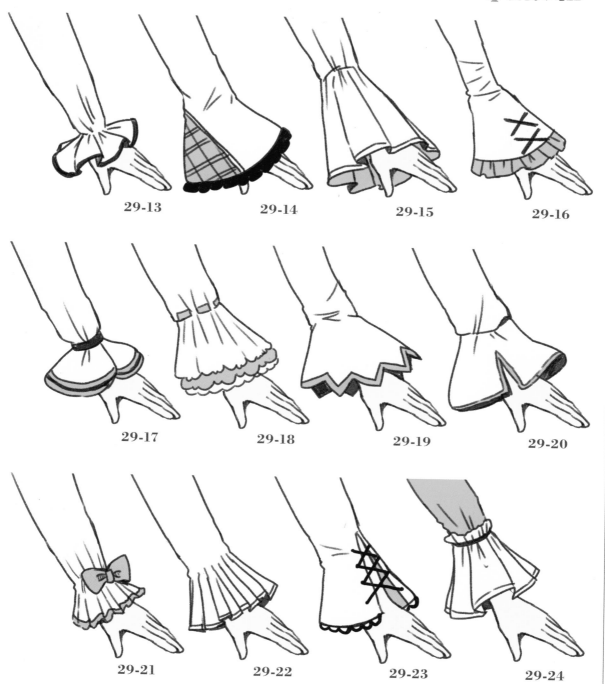

29-13

29-14

29-15

29-16

29-17

29-18

29-19

29-20

29-21

29-22

29-23

29-24

Onepoint

벨 슬리브의 소매끝 변형

소매끝의 형태가 통 모양이라는 것만 의식하면 간단하게
변형을 즐길 수 있다. 특히 벨 슬리브는 디자인을 담기
쉬우니, 프릴을 겹쳐 층을 만들거나 리본을 달아주는 등
다채로운 변화를 시도해 보자.

CATALOG 30

하프 슬리브

30-01

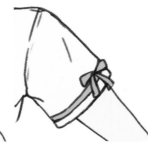
30-02

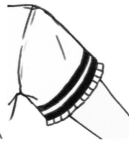
30-03

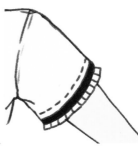
30-04

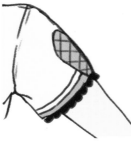
30-05

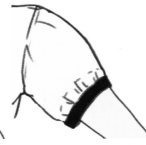
30-06

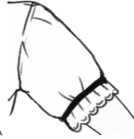
30-07

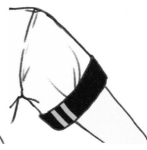
30-08

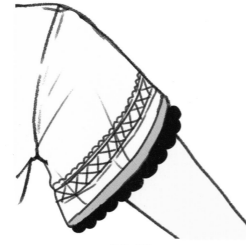
30-09

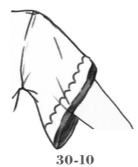
30-10

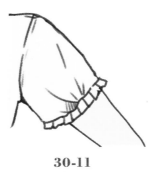
30-11

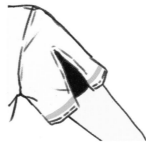
30-12

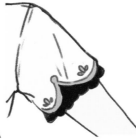
30-13

COMMENT

하프 슬리브를 그릴 때
겨드랑이와 어깨의 길이 차이를
의식하면 더 잘 그릴 수 있어!

102

가슴 부분이 심플해도
소매를 꾸미면
귀여운 인상을 줄 수 있어!

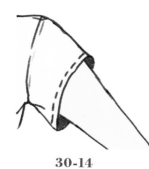

30-14

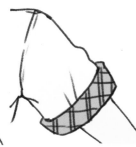

30-15

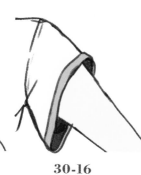

30-16

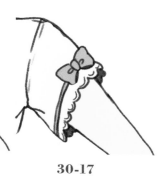

30-17

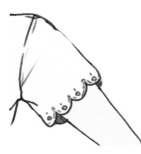

30-18

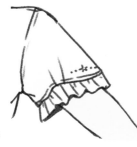

30-19

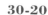

30-20

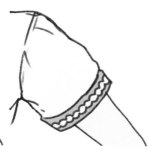

30-21

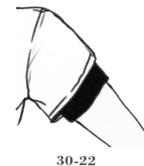

30-22

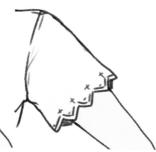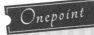

30-23

30-24

30-25

Onepoint

하프 슬리브의 소매끝 변형

간단하게 레이스나 프릴만 달아줘도 멋스러운 느낌이
난다. 디자인이 고민된다면 일단 한번 달아 보자. 그것만
으로도 디자인 레벨이 한 단계 높아질 것이다.

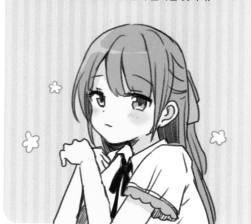

프릴 슬리브

31-01

31-02

31-03

31-04

31-05

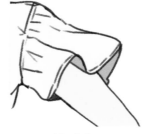

31-06

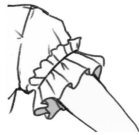

31-07

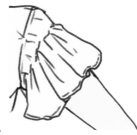

31-08

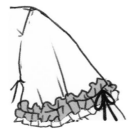

31-09

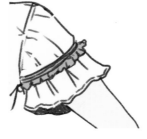

31-10

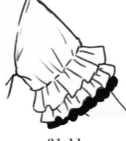

31-11

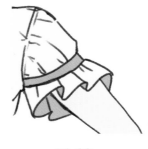

31-12

COMMENT
하늘하늘한 프릴 슬리브는
드레스나 원피스에 어울려!

31-13

31-14

퍼프 슬리브

32-01

32-02

32-03

32-04

32-05

32-06

32-07

32-08

32-09

32-10

32-11

32-12

32-13

32-14

32-15

32-16

가슴 리본(꼬리 있음)

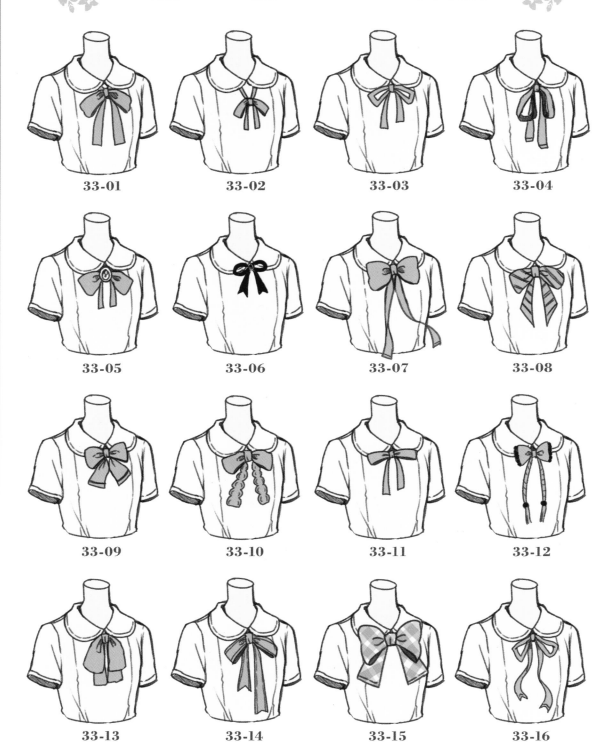

33-01

33-02

33-03

33-04

33-05

33-06

33-07

33-08

33-09

33-10

33-11

33-12

33-13

33-14

33-15

33-16

COMMENT

리본이 가슴 부분에 있다는 것만으로도
훨씬 귀여워져!

33-17

33-18

33-19

33-20

33-21

33-22

33-23

33-24

33-25

33-26

33-27

33-28

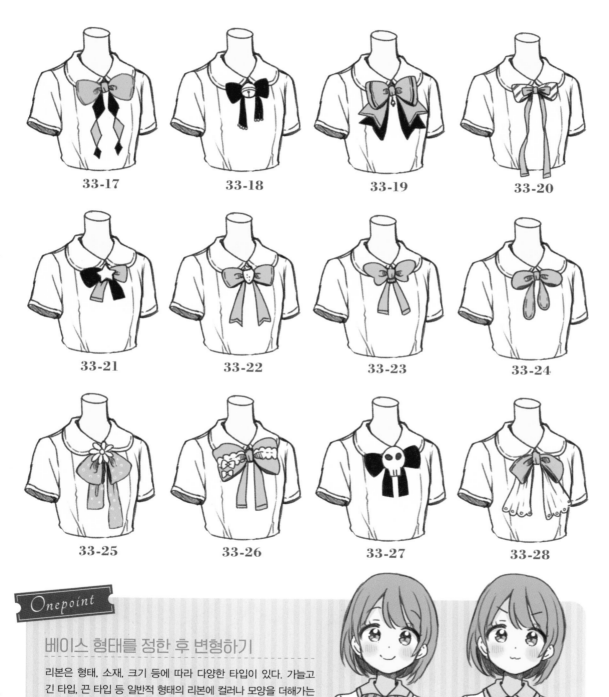

Onepoint

베이스 형태를 정한 후 변형하기

리본은 형태, 소재, 크기 등에 따라 다양한 타입이 있다. 가늘고
긴 타입, 끈 타입 등 일반적 형태의 리본에 컬러나 모양을 더해가는
것이 베이스를 활용한 가장 쉽고 간단한 변형 방법이다.

가슴 리본(꼬리 없음)

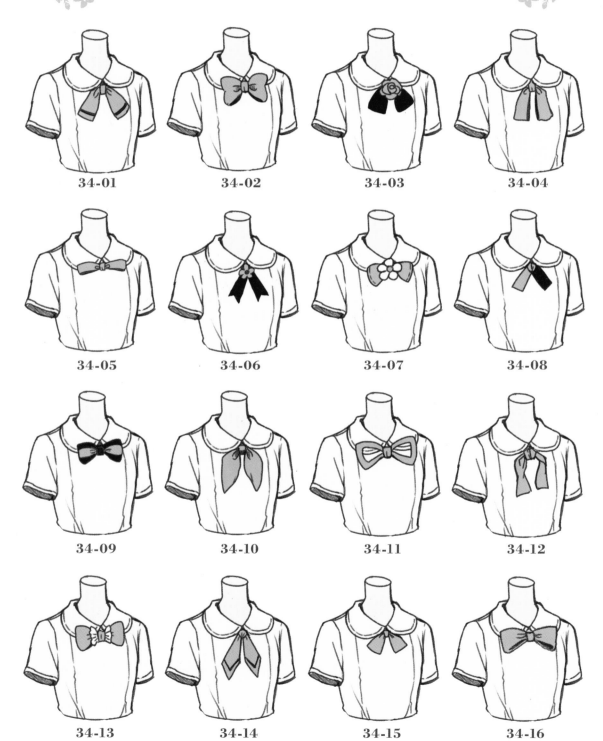

34-01

34-02

34-03

34-04

34-05

34-06

34-07

34-08

34-09

34-10

34-11

34-12

34-13

34-14

34-15

34-16

CATALOG 35

가슴 리본(끈)

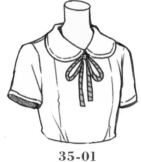

35-01

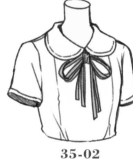

35-02

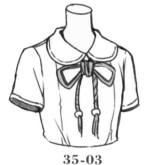

35-03

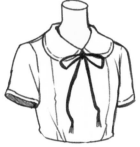

35-04

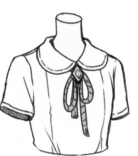

35-05

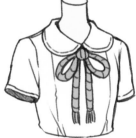

35-06

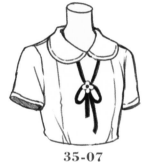

35-07

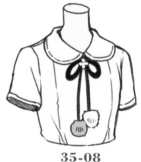

35-08

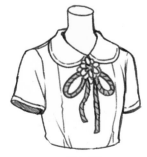

35-09

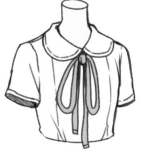

35-10

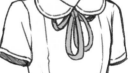

35-11

35-12

Onepoint

리본의 소재

매끈하고 광택이 있는 공단, 탄력 때문에 모자나 구두 장식에 주로 사용되는 그로그램 등 다양한 소재의 리본을 가슴 장식에 사용한다. 질감이나 꼬리의 모양 등을 자세히 관찰하고 학습하면 그림의 퀄리티를 한층 높일 수 있다.

CATALOG **36**

가슴 리본(프릴)

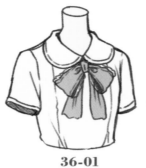

36-01

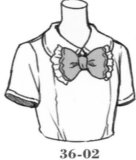

36-02

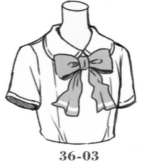

36-03

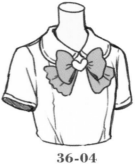

36-04

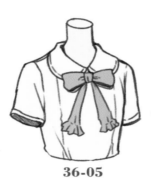

36-05

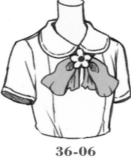

36-06

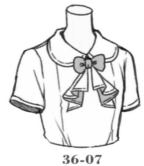

36-07

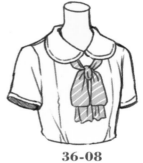

36-08

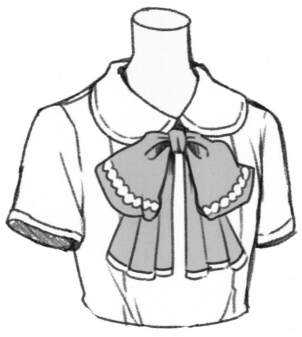

36-11

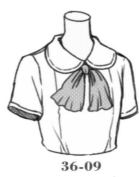

36-09

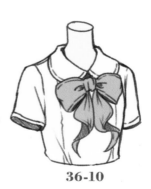

36-10

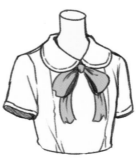

36-12

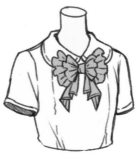

36-13

CATALOG 37

가슴 리본(변형)

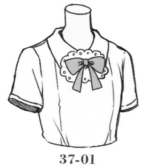

37-01

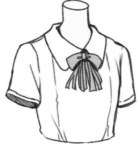

37-02

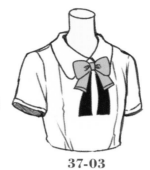

37-03

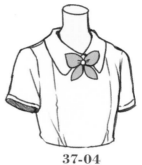

37-04

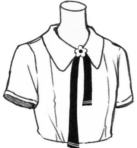

37-05

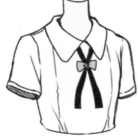

37-06

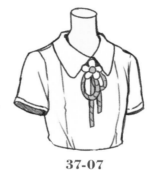

37-07

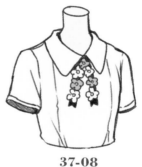

37-08

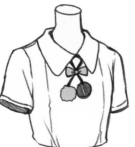

37-09

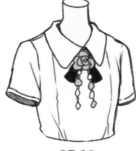

37-10

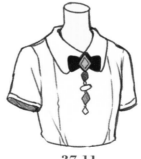

37-11

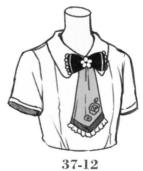

37-12

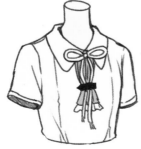

37-13

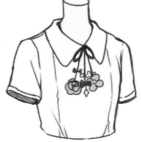

37-14

COMMENT

보편적인 리본 모양에
얽매이지 말고
독특한 모양을 생각해 보자!

넥타이

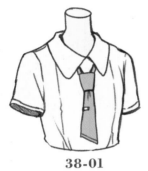

38-01

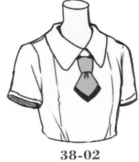

38-02

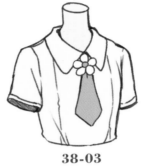

38-03

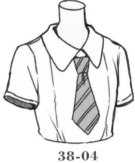

38-04

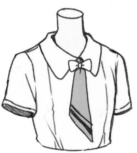

38-05

38-06

38-07

38-08

38-09

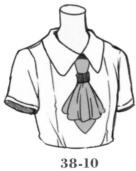

38-10

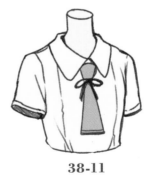

38-11

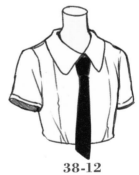

38-12

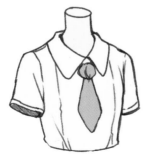

38-13

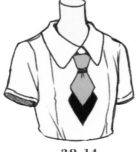

38-14

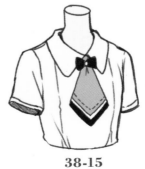

38-15

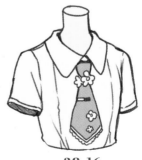

38-16

CATALOG **38**

CATALOG **39**

스카프

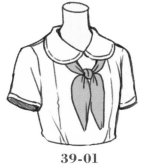

39-01

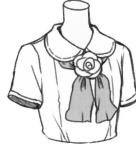

39-02

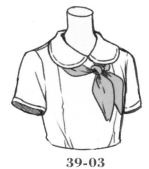

39-03

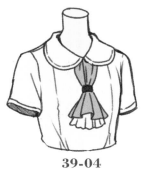

39-04

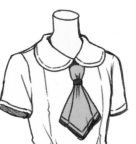

39-05

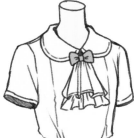

39-06

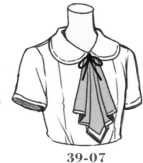

39-07

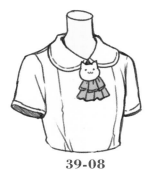

39-08

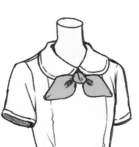

39-09

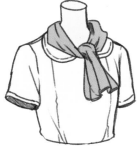

39-10

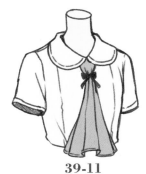

39-11

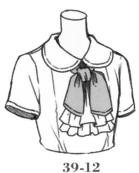

39-12

Onepoint

스카프 매는 법

스카프를 매는 방법은 다양하다. 스카프 자체의 디자인도 중요하지만, 넥타이처럼 근사하게 매거나 리본처럼 귀엽게 매는 등 캐릭터 이미지와 어울리는 매듭 방법도 생각해 보자.

가슴 주변

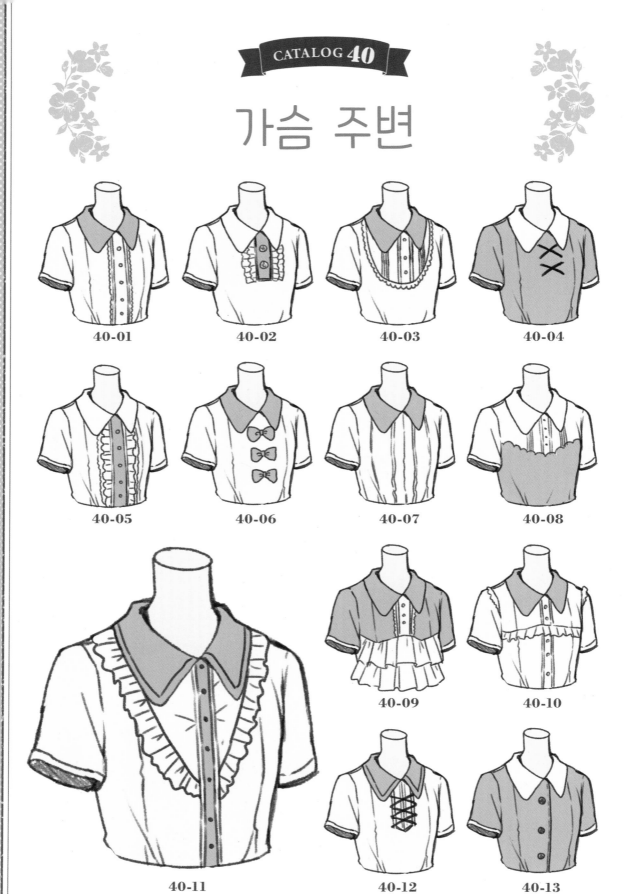

40-01

40-02

40-03

40-04

40-05

40-06

40-07

40-08

40-09

40-10

40-11

40-12

40-13

COMMENT

가슴 부분을 신경 쓰면
더 멋스러워져!
여기에 리본을 달아도
굉장히 귀여워!

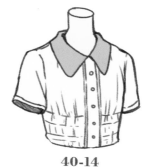

40-14

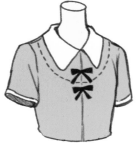

40-15

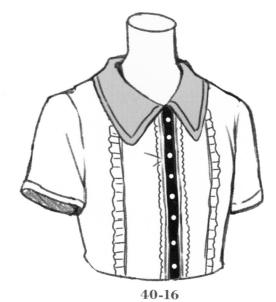

40-16

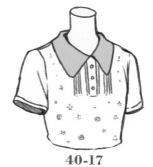

40-17

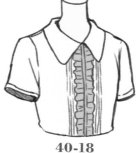

40-18

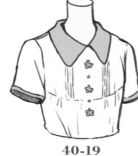

40-19

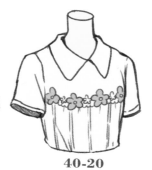

40-20

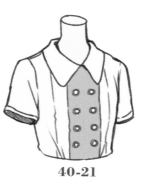

40-21

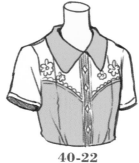

40-22

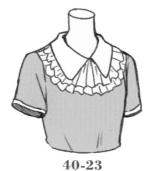

40-23

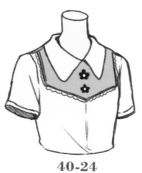

40-24

Onepoint

단추를 변형해 보자

단추는 보통 둥근 모양이지만 마름모나 꽃 모양, 심지어 리본
모양으로도 변형이 가능하다. 모두 똑같은 모양으로 할 필요
역시 없으니 자기가 생각하는 가장 귀여운 단추로 가슴 주변
을 마음껏 장식해 보자.

캐미솔 · 탱크톱

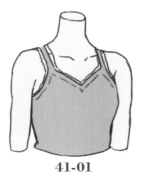

41-01

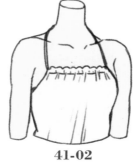

41-02

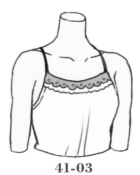

41-03

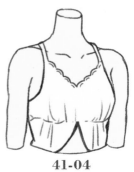

41-04

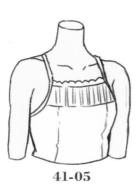

41-05

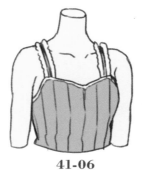

41-06

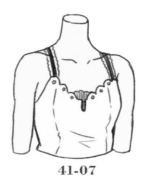

41-07

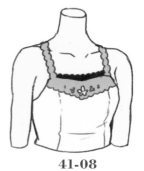

41-08

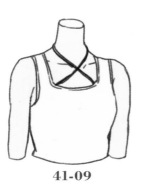

41-09

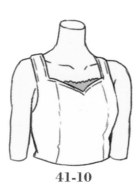

41-10

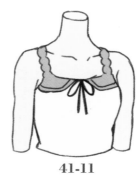

41-11

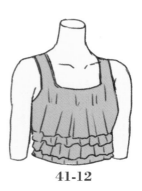

41-12

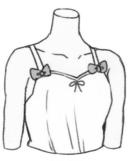

41-13

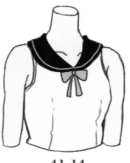

41-14

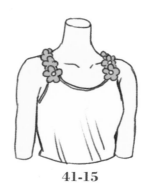

41-15

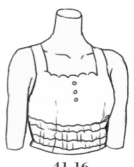

41-16

CATALOG 42

베어 톱

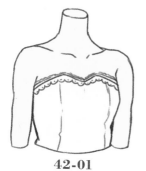

42-01

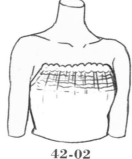

42-02

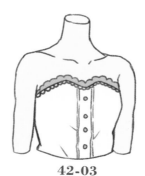

42-03

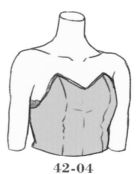

42-04

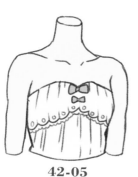

42-05

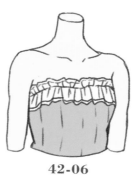

42-06

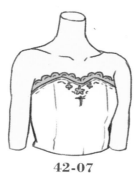

42-07

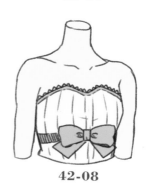

42-08

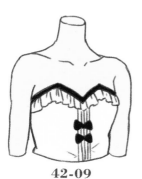

42-09

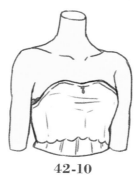

42-10

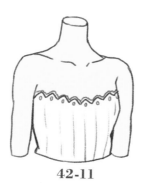

42-11

42-12

Onepoint

겉옷을 걸쳐 더 멋스럽게

베어 톱과 캐미솔은 하나만 입어도 귀엽지만 위에 겉옷을 한 장 걸치면 비로소 진짜 매력이 발산된다. 가슴 부분에 멋을 낸 디자인이 많으니 겉옷이 심플해도 충분히 매력적인 의상이 된다.

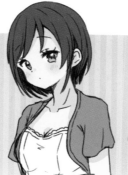
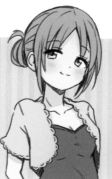

베스트

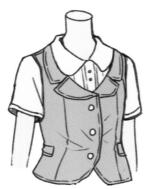

43-01

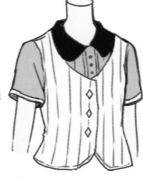

43-02

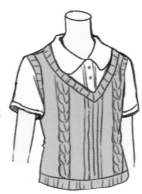

43-03

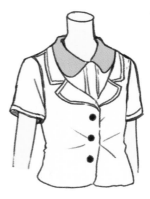

43-04

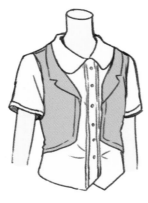

43-05

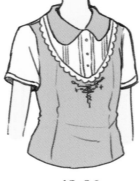

43-06

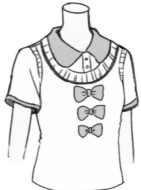

43-07

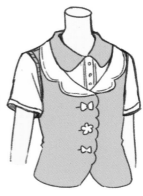

43-08

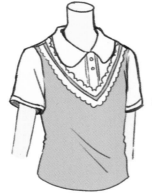

43-09

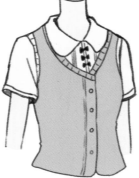

43-10

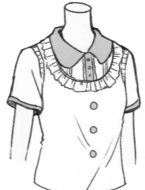

43-11

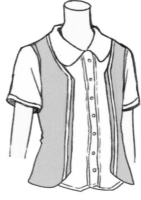

43-12

CATALOG 44

카디건

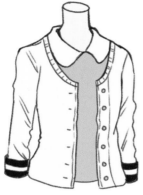

44-01

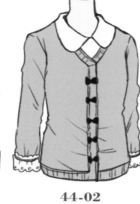

44-02

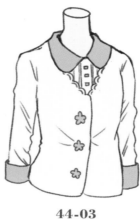

44-03

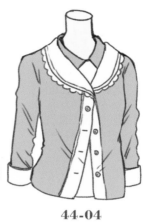

44-04

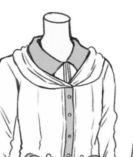

44-05

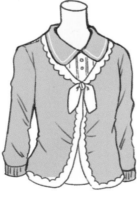

44-06

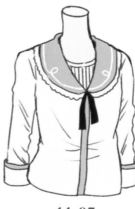

44-07

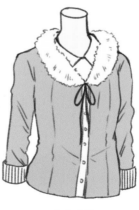

44-08

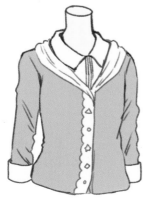

44-09

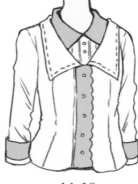

44-10

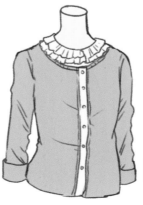

44-11

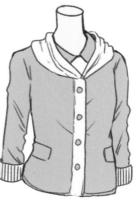

44-12

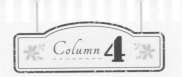

아우터와 이너 조합하기

이 책은 장식에 초점을 두고 있기에 아우터와 이너의 예를 자세하게 들 수는 없지만
실제로는 각각의 조합에 따라 모습이 크게 달라진다.

🎖 아우터를 메인으로 하는 경우

기본적으로 아우터와 이너 중에 어느 쪽을 메인으로
할 것인지를 정한 후 인상을 컨트롤하자. 오른쪽 그
림처럼 이너가 같아도 아우터를 바꾸면 모습이 달라
지기 때문이다. 베스트를 입으면 멋스럽고, 케이프를
걸치면 귀여운 느낌을 준다.

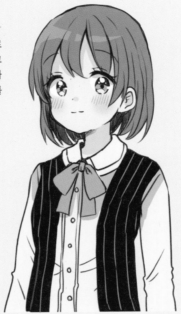
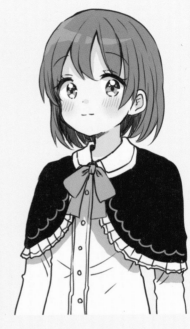

🎖 이너를 메인으로 하는 경우

이너를 메인으로 해도 느낌이 달라진다. 왼쪽 그림
처럼 블라우스에 프릴을 달면 귀여워지고, 셔츠에
넥타이를 매면 멋이 한층 살아난다. 아우터와 이너
중 어느 쪽을 메인으로 잡고 캐릭터를 설정해나갈
것인지 먼저 생각하자.

양쪽 모두를 메인으로 해서
멋스러움을 강화하는
테크닉도 있어.
그럴 때는 아우터와 이너의
방향성만 통일하면 돼!

아우터를 메인으로 한 베리에이션

귀엽게

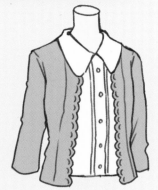

가장자리에 조개껍데기 모양을 넣은 카디건으로 여성스러운 분위기를 만들었다.

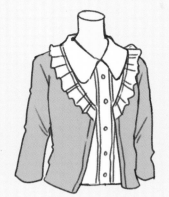

아우터에 프릴을 달면 손쉽게 귀여운 느낌을 자아낼 수 있다.

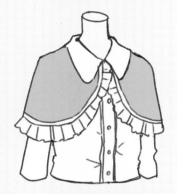

롤리타풍 의상의 정석인 케이프에 프릴을 달아 사랑스러운 분위기를 연출했다.

멋스럽게

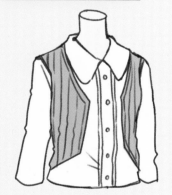

베스트를 걸쳐 남성적인 느낌을 표현한 패턴이다.

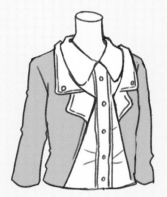

옷깃을 이중으로 한 라이더스풍 코트로 근사하게 만들었다.

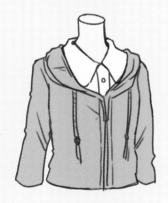

후드 집업은 소년스러운 인상을 준다.

어른스럽게

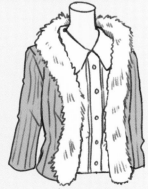

볼륨감 있는 퍼로 고급스러운 느낌을 내고 어른스럽게 만들었다.

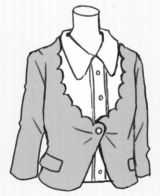

브이넥 코트로 가슴 부분을 드러내 살짝 섹시한 느낌을 줬다.

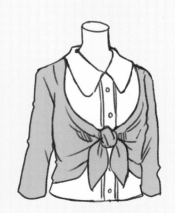

카디건을 앞으로 묶어 러프한 옷맵시를 냈다.

이너를 메인으로 한 베리에이션

귀엽게

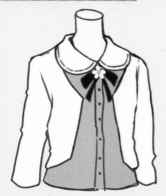

둥근 칼라와 가슴 부분의 리본은 귀여운 의상의 정석이다.

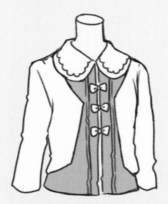

리본 모양 단추를 달아도 귀여워진다.

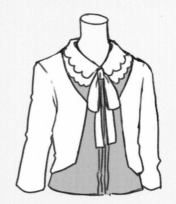

레이스를 겹친 옷깃과 큰 리본으로 부드러움을 연출할 수 있다.

멋스럽게

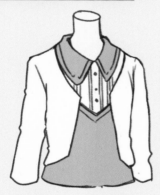

각진 칼라의 셔츠는 단정한 느낌을 준다.

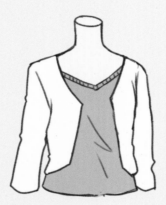

브이넥으로 심플하고 멋스러운 느낌을 낼 수도 있다.

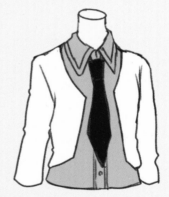

각진 칼라에 넥타이를 매서 비즈니스풍으로 만들었다.

어른스럽게

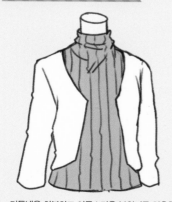

터틀넥은 차분하고 어른스러운 분위기를 연출한다.

캐미솔로 쇄골을 드러내면 귀엽고 섹시한 분위기를 낼 수 있다.

베어 톱은 캐미솔보다 더 성숙한 느낌을 준다.

하반신 장식
카탈로그

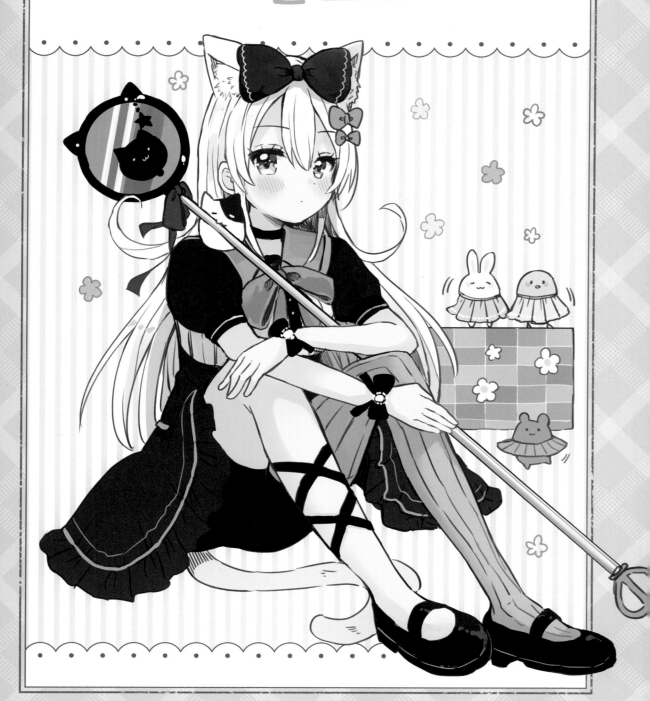

미니스커트

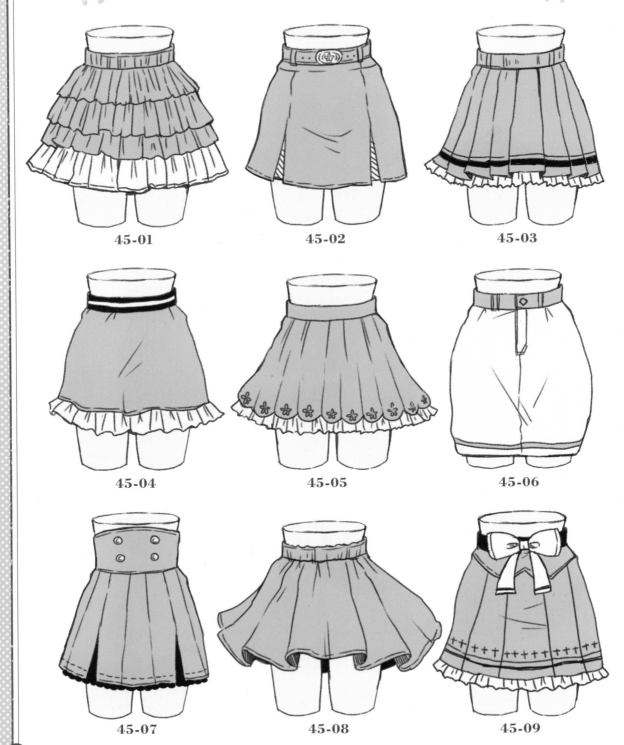

45-01

45-02

45-03

45-04

45-05

45-06

45-07

45-08

45-09

45-10

45-11

45-12

45-13

45-14

45-15

45-16

45-17

45-18

Onepoint

활달하거나 섹시한 캐릭터에게

미니스커트는 다리가 드러나고 움직이기 편해 활달한 캐릭터에 잘
어울리며, 동시에 성숙하고 섹시한 타입의 캐릭터에도 잘 어울린
다. 캐릭터에 맞는 형태에 모양을 더해 화사하게 디자인해 보자.

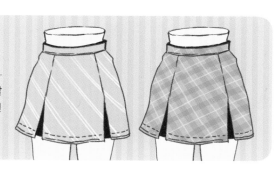

미디스커트

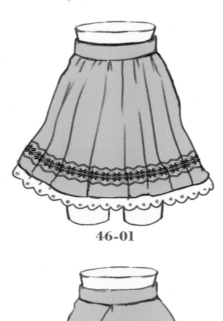

46-01

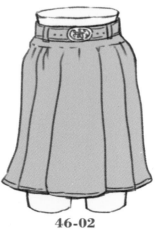

46-02

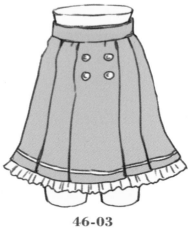

46-03

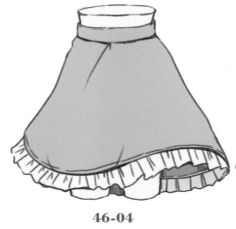

46-04

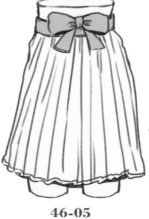

46-05

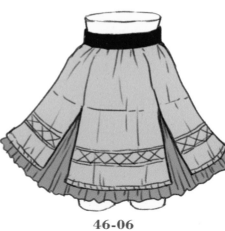

46-06

46-07

46-08

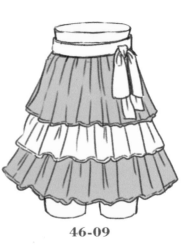

46-09

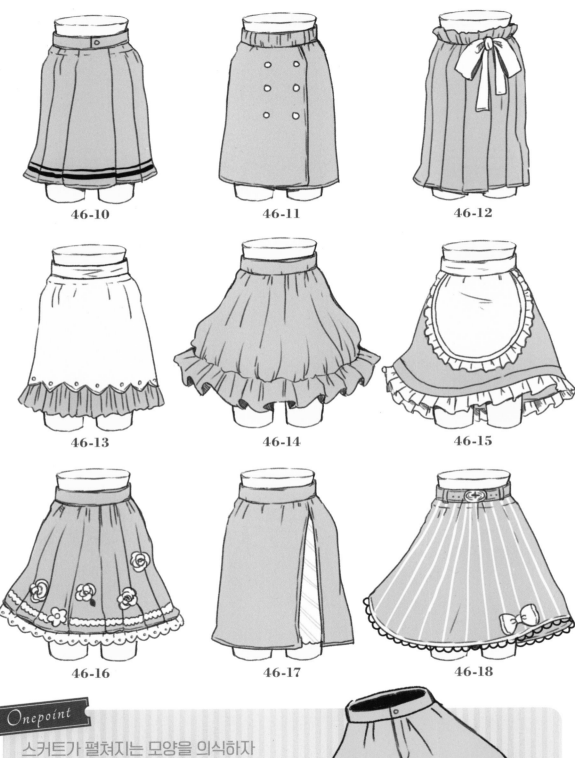

46-10

46-11

46-12

46-13

46-14

46-15

46-16

46-17

46-18

Onepoint

스커트가 펼쳐지는 모양을 의식하자

하늘하늘하게 펼쳐지는 스커트는 입체의 느낌으로 파악하자.
스커트 내부 공간을 의식하면서 그리면 움직임을 표현하기
쉽다. 무릎까지 내려오는 기장은 펄럭이는 스커트의 느낌을
가장 잘 나타내준다.

롱스커트

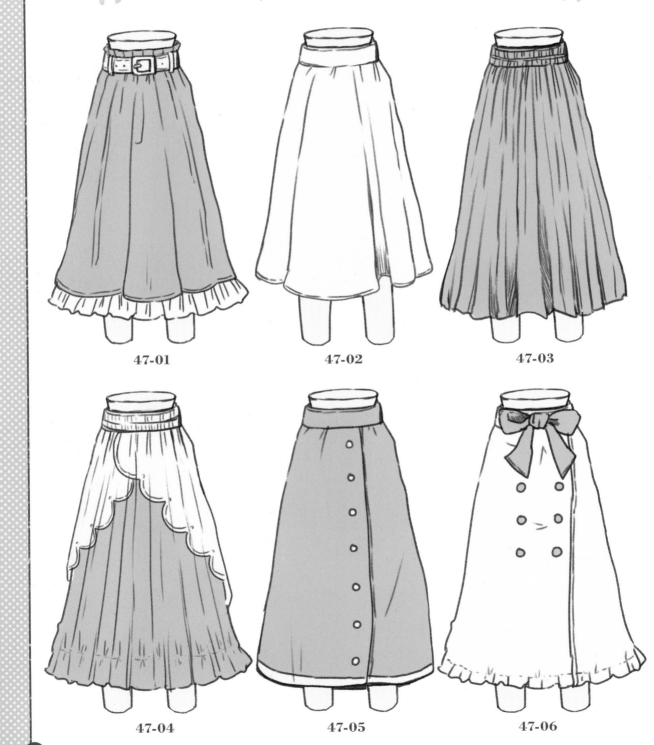

47-01

47-02

47-03

47-04

47-05

47-06

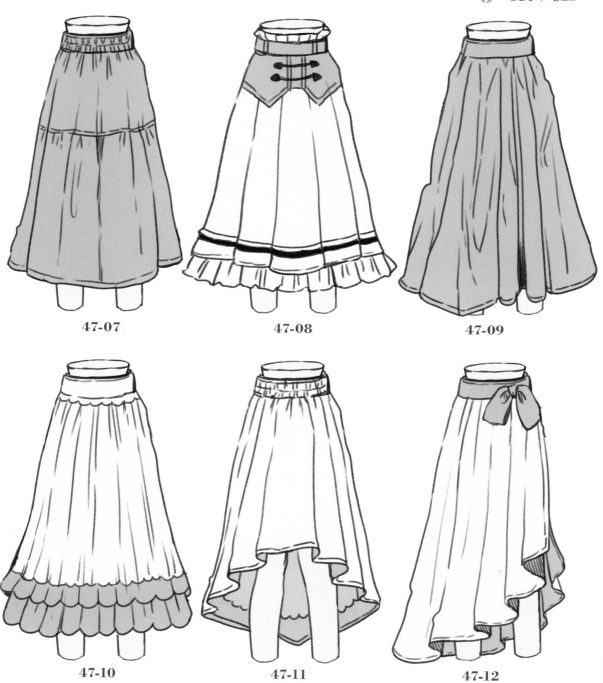

47-07

47-08

47-09

47-10

47-11

47-12

Onepoint

롱스커트로 어른스럽게

롱스커트는 여성스럽고 귀여운 느낌을 주면서 어른스러운 분위기를
낸다. 차분하거나 단아한 캐릭터에 잘 어울린다. 자잘한 꽃무늬를
넣는 등 심플하게 그리면 다양한 의상과 조합할 수 있다.

쇼트 팬츠

48-01

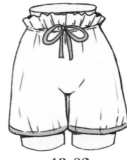

48-02

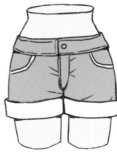

48-03

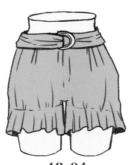

48-04

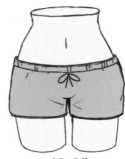

48-05

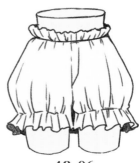

48-06

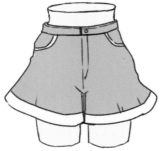

48-07

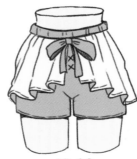

48-08

48-09

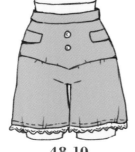

48-10

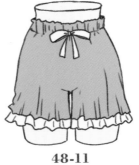

48-11

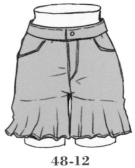

48-12

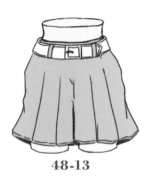

48-13

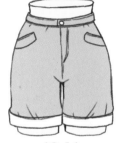

48-14

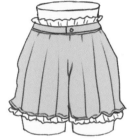

48-15

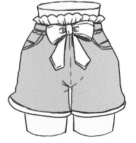

48-16

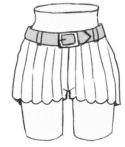

48-17

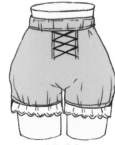

48-18

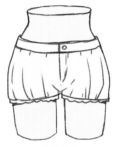

48-19

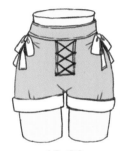

48-20

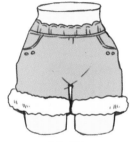

48-21

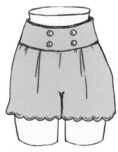

48-22

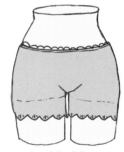

48-23

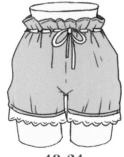

48-24

Onepoint

보이시한 소녀에게

움직이기 편한 쇼트 팬츠는 활달하거나 보이시한
캐릭터에 안성맞춤이며 벨트와도 잘 어우러진다.
상의를 안에 집어넣을 때는 프릴을 달아도 귀엽다.

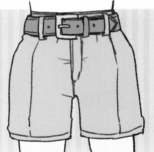

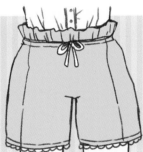

하프 팬츠

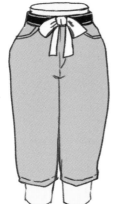 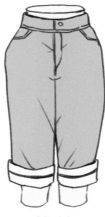 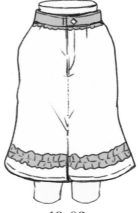 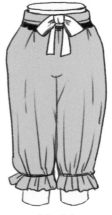

49-01 49-02 49-03 49-04

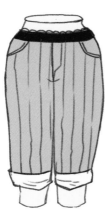 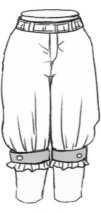 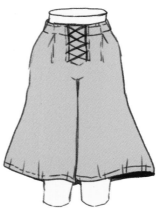 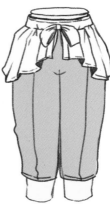

49-05 49-06 49-07 49-08

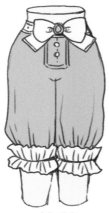 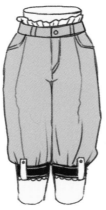 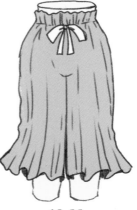 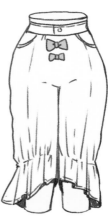

49-09 49-10 49-11 49-12

CATALOG 50

롱 팬츠

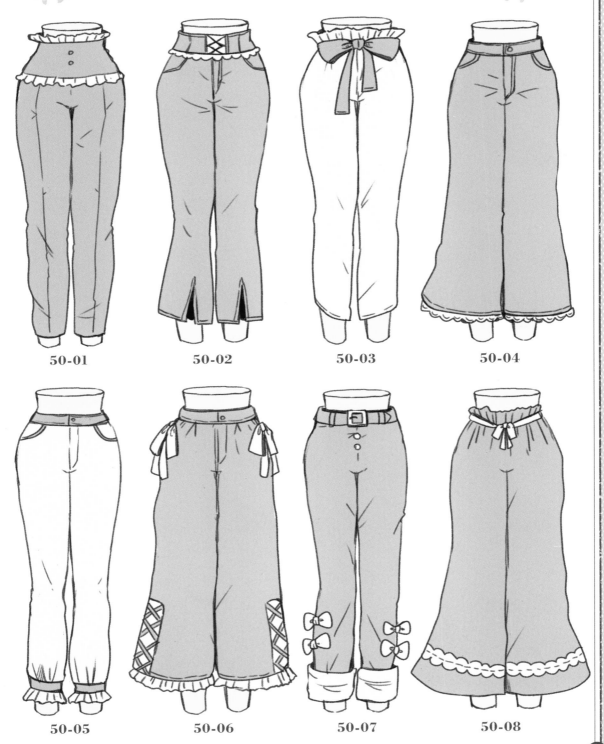

50-01 50-02 50-03 50-04

50-05 50-06 50-07 50-08

삭스

51-01

51-02

51-03

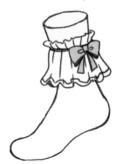

51-04

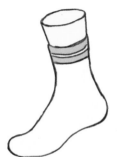

51-05

51-06

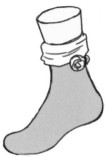

51-07

51-08

51-09

51-10

51-11

51-12

51-13

51-14

51-15

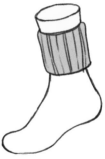

51-16

하이 삭스

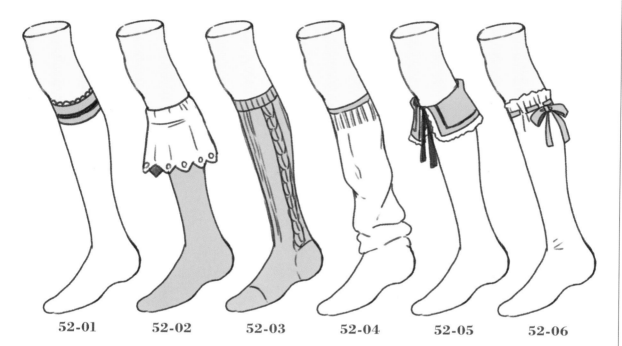

52-01 52-02 52-03 52-04 52-05 52-06

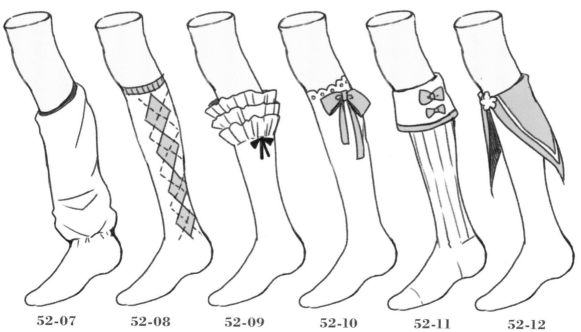

52-07 52-08 52-09 52-10 52-11 52-12

니 삭스

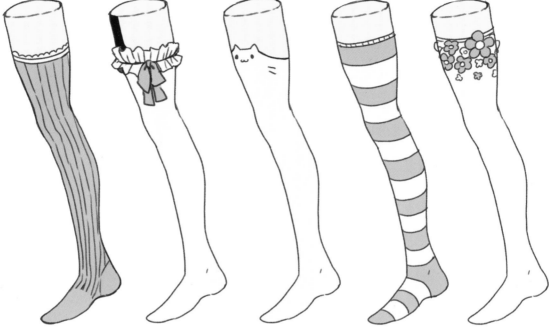

53-01 53-02 53-03 53-04 53-05

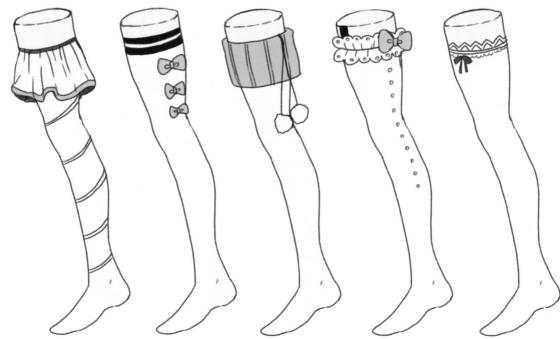

53-06 53-07 53-08 53-09 53-10

부츠

54-01

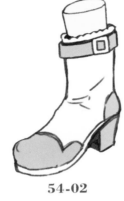

54-02

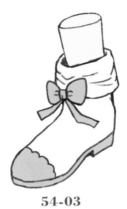

54-03

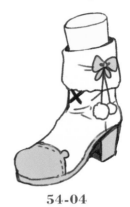

54-04

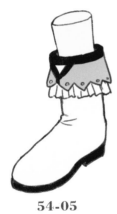

54-05

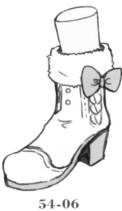

54-06

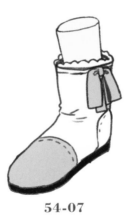

54-07

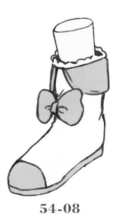

54-08

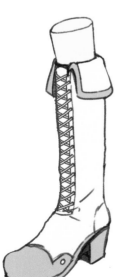

54-09

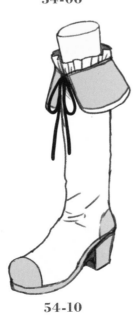

54-10

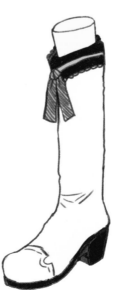

54-11

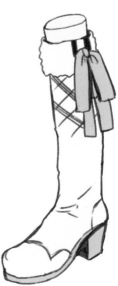

54-12

펌프스

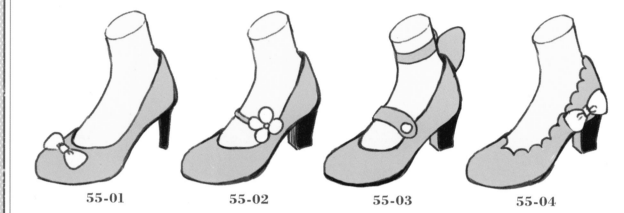

55-01 55-02 55-03 55-04

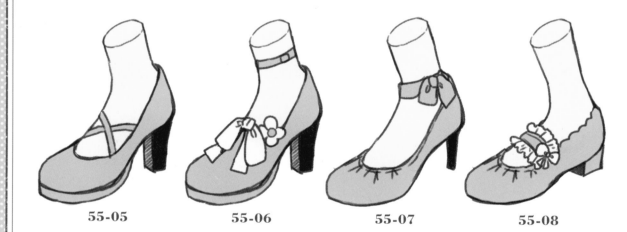

55-05 55-06 55-07 55-08

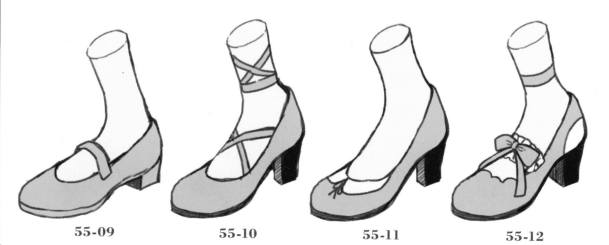

55-09 55-10 55-11 55-12

CATALOG **56**

로퍼 · 스니커즈

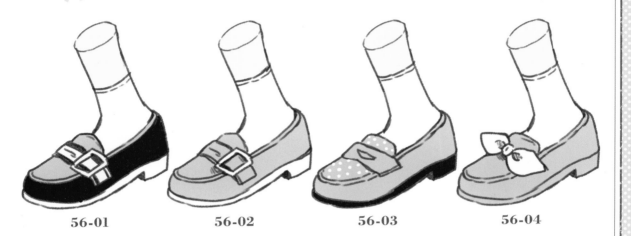

| 56-01 | 56-02 | 56-03 | 56-04 |

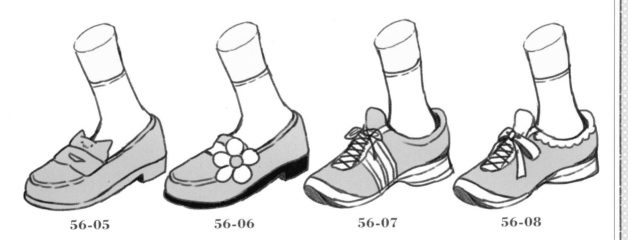

| 56-05 | 56-06 | 56-07 | 56-08 |

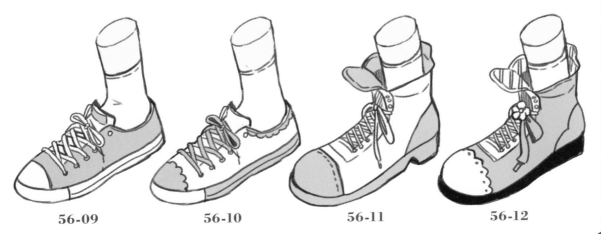

| 56-09 | 56-10 | 56-11 | 56-12 |

번외편 원피스 카탈로그

한 벌로 된 편리한 전신 의상인 원피스 디자인을 정리했다.
상하의를 생각하는 것이 어려울 때는 원피스를 그리는 것도 좋은 방법이다.

CATALOG 57

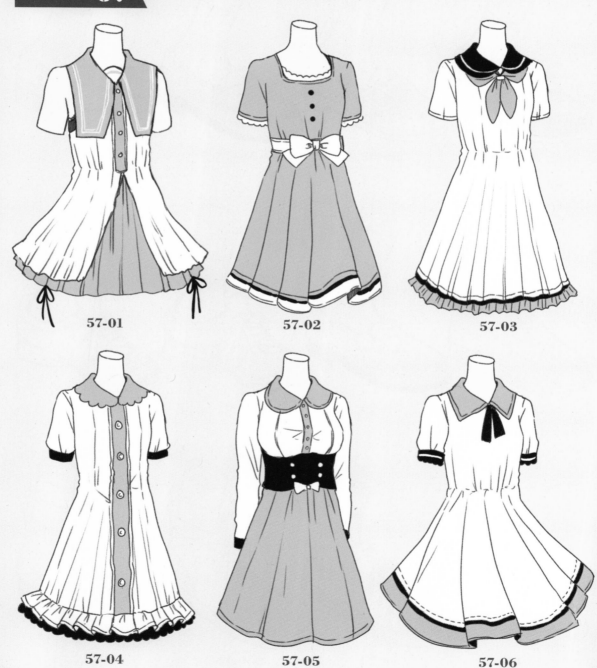

57-01

57-02

57-03

57-04

57-05

57-06

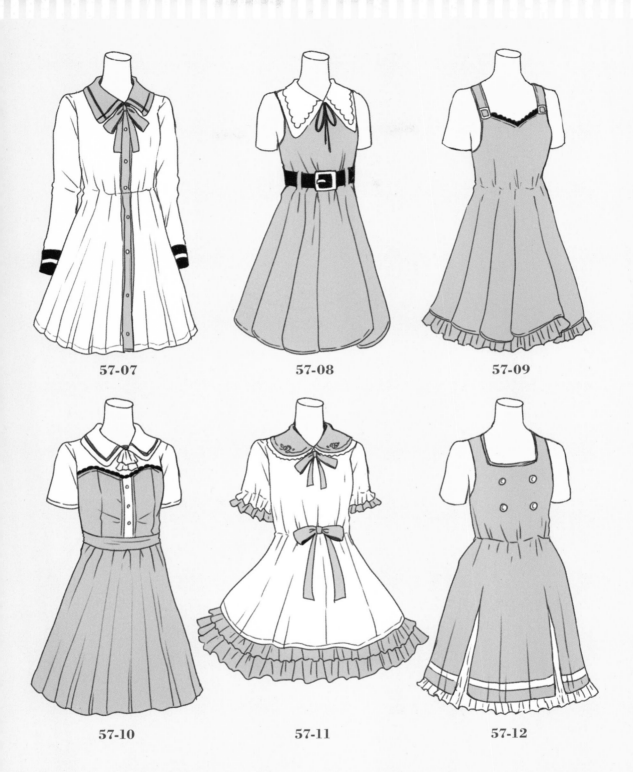

57-07

57-08

57-09

57-10

57-11

57-12

COMMENT

원피스는 여성스러운 아이템이야.
원피스만으로도
소녀스러운 인상을 줄 수 있으니
귀엽게 디자인하고 싶을 때 추천해!

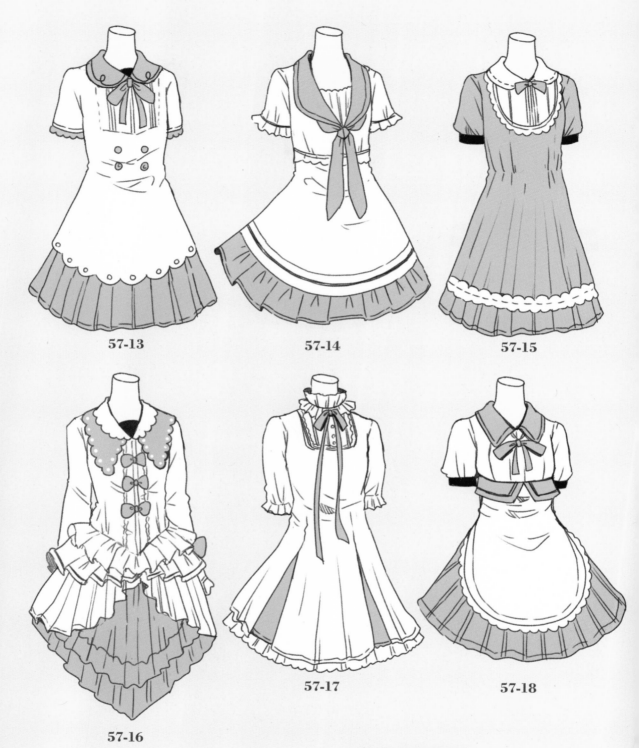

57-13

57-14

57-15

57-16

57-17

57-18

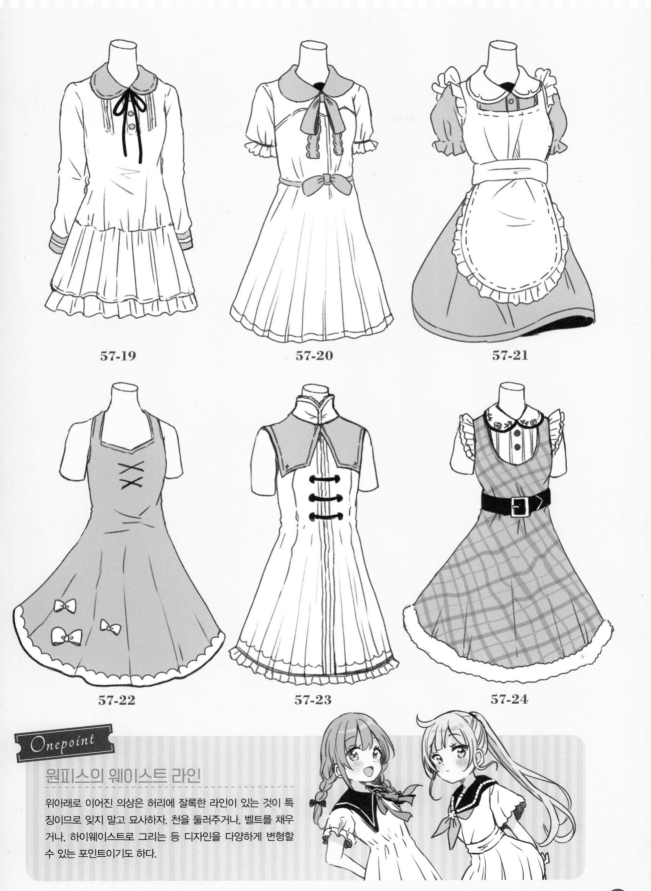

57-19　　　　　　57-20　　　　　　57-21

57-22　　　　　　57-23　　　　　　57-24

원피스의 웨이스트 라인

위아래로 이어진 의상은 허리에 잘록한 라인이 있는 것이 특
징이므로 잊지 말고 묘사하자. 천을 둘러주거나, 벨트를 채우
거나, 하이웨이스트로 그리는 등 디자인을 다양하게 변형할
수 있는 포인트이기도 하다.

사쿠라 오리코

메르헨 판타지풍 세계관을 좋아하는 프리랜서 일러스트레이터. 아동용 서적, 캐릭터 디자인, 커버 일러스트, 만화 제작 등 폭 넓은 영역에서 활동하고 있다. 저서인 『메르헨 판타지 같은 여자아이 캐릭터 디자인 & 작화 테크닉』 외에도, 코미컬라이즈 『네쌍둥이의 생활』의 커버 일러스트 시리즈, 만화 『Swing!!』 등 많은 작품을 그렸다. 최근 작품으로는 『사쿠라 오리코 화집 Fluffy』가 있다.
〈Twitter〉 @sakura_oriko
〈홈페이지〉 https://www.sakuraoriko.com/

※ 『四つ子ぐらし』 (KADOKAWA)
※ 『すいんぐ!!』 (実業之日本社)
※ 『佐倉おりこ集 Fluffy』 (玄光社)

메르헨 귀여운 소녀 그리기
동화 속 캐릭터 패션 디자인 카탈로그

초판인쇄 2021년 12월 30일
초판2쇄 2022년 2월 28일

지은이 사쿠라 오리코
옮긴이 일본콘텐츠전문번역팀
발행인 채종준

출판총괄 박능원
편집장 지성영
국제업무 오유나
책임번역 이찬미
책임편집 조지원
디자인 서혜선
마케팅 문선영 · 전예리

브랜드 므큐
주소 경기도 파주시 회동길 230 (문발동)
문의 ksibook13@kstudy.com

발행처 한국학술정보(주)
출판신고 2003년 9월 25일 제406-2003-000012호

ISBN 979-11-6801-213-4 13650

아름다운 미술해부도

오다 다카시 지음

146쪽 | 17,800원

움직임이 살아있는
동물 그리기

나이토 사다오 지음

182쪽 | 18,000원

알콩달콩 사랑스러운
커플 그리는 법

지쿠사 아카리 외 5인 지음

148쪽 | 15,800원

BL 커플 캐릭터 그리기
〈학교 편〉

시오카라 외 4인 지음

150쪽 | 17,800원

멋진 여자들 그리기

포키마리 외 8인 지음

146쪽 | 17,800원

아이패드 드로잉
with 어도비 프레스코

사타케 슌스케 지음

148쪽 | 17,800원

므큐 트위터
@mmmmmcue

QR코드를 통해 므큐 트위터
계정에 접속해 보세요!